En outre des conditions qui précèdent,
cette vente est faite moyennant [la somme] de
Cinq Mille Cinq Cents francs [...] tout [...]
[...] les acquéreurs promettent q s'obligent conjoin-
[...]ment q solidairement entre eux de payer au
[...]deurs en l'Étude de M⁰ Marquance
[...] des notaires soussignés en deux paiements
[...]aux savoir: Deux mille sept Cent Cinquan-
[...] trois ans après le décès de Madame veuve
[...]deau q pareille somme trois ans après le
[...]mier paiement, le tout avec intérêts à
[...] pour Cent par an, francs q exempt
[...]retenue q impositions [...] quelq[ues] dé[...]
[...]atoire q s'elles sont établies payable p[ar]
[...]rimestre à partir du vingt Cinq mars procha[in]
[...]qu'à parfaite libération.

Ces intérêts seront versés entre les mains
[...]r la quittance de Madame veuve Rideau
[...]fruitière pendant sa vie.

à la sureté q garantie du paiement

En outre des Conditions qui précèdent

Cette vente est faite moyennant la somme de

Cinq Mille Cinq Cents francs / pour tou

que les acquéreurs promettent s'obligent conj

tement et solidairement entr'eux de payer

vendeurs en l'Etude de Me Margann

un des notaires soussignés en deux fracti

égales savoir: Deux mille sept Cent Cinqu

francs trois ans après le décès de Madame veuve

Rideau et pareille somme trois ans après

premier paiement, le tout avec intérêt à

Cinq pour Cent par an franc d'exempt

retenue d'imposition sous quelques dén

nation qu'elle puisse établir payable,

le rimestre à partir du vingt Cinq mars pro

ins qu'à parfaite libération.

Ces intérêts seront versés entre les mains

sur la quittance de Madame veuve Ride

usufruitière pendant sa vie.

a la sureté et garantie du paiement

En outre des Conditions qui précèdent

tte vente est fait moyennant la somme de

ing Mille Cinq Cents francs pour tout

les acquéreurs promettent & s'obligent conjoin-

ment & solidairement entre eux de payer au

rdeux en l'Étude de Me Marganne

un des notaires soussignés, en deux paiemens

aux, savoir. Deux mille sept Cent Cinquan-

me trois ans après le décès de Madame veuve

Rideau & pareille somme trois ans après le

mier paiement, le tout avec intérêt à

inq pour Cent par an franc & exempt

retenue d'impositions soit quelques dimin-

ration qu'elles soient établies payable pa-

rimestre à partir du vingt Cinq mars procha

qu'à parfaite libération.

Ces intérêts seront versés entre les mains

ur la quittance de Madame veuve Rideau

sufruitière pendant sa vie.

a la sureté & garantie du paiemen

En outre des Conditions qui précèdent,

Cette vente est faite moyennant la somme de
Cinq Mille Cinq Cents francs pour tou[t]
que les acquéreurs promettent et s'obligent conjoi-
tement et solidairement entr'eux de payer a[u]
vendeur en l'Étude de Me Marganne
l'un des notaires soussignés en deux paiem[ents]
égaux savoir: Deux mille sept Cent Cinqua[nte]
francs trois ans après le décès de Madame veuve
Rideau et pareille somme trois ans après le
premier paiement, le tout avec intérêts à
Cinq pour Cent par an sans que q exemp...
..retenue et impositions sous quelques dino...
..nation qui elles soient établir payable[s]
trimestre à partir du vingt Cinq mars[s] frac...
...us qu'à parfaite libération

Ces intérêts seront versés entre les main[s]
pour la quittance de Madame veuve Rideau
usufruitière pendant sa vie.

à la sureté et garantie du paiem[ent]

設計一場以花點綴的幸福婚禮

美麗の
新娘捧花
設計書

Florist編輯部◎著

Contents 目　錄

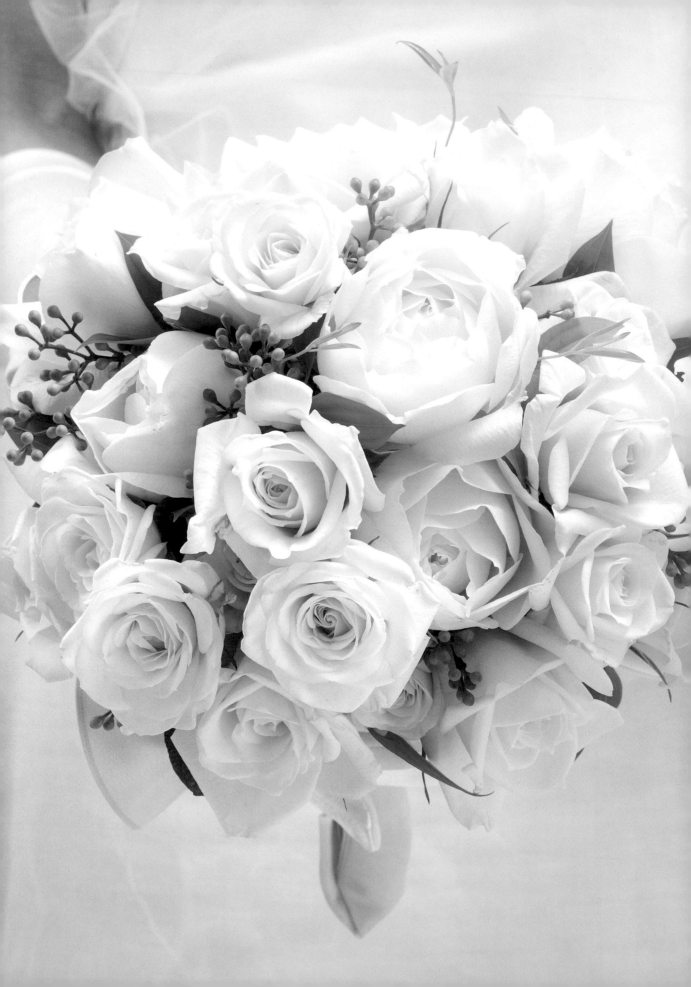

Chapter **1**

新 娘 捧 花
基 礎 講 座

Lesson 1

捧 花 的 種 類

動手製作新娘捧花前，先來認識捧花的種類和相關專業術語吧！
即使是造型相仿的捧花，也會出現不同的名稱及製作方法。

捧 花 的 製 作 方 法

捧花會根據花材及製作方法，產生截然不同的風貌。
先考量使用花材與持捧花的時間長短，再選擇適合的製作方法吧！

上 鐵 絲 式 捧 花

正如字面上的含意，是以鐵絲纏繞固定花材的方法。本方法的優點在於簡單好上手，並能隨心所欲塑造出理想的形狀。缺點是容易缺水。一般會在花材切口處，以棉花和捧花專用紙巾進行保水處理；也可以事前作好花材的保鮮處理。不過本製作方法，仍然不適用於容易缺水的花材、或需要長時間使用的捧花。

塑 膠 花 托 式 捧 花

使用捧花專用花托所製作的捧花。花托的種類很多，有朝上也有朝下款式。由於海綿花托能讓花材確實吸水，特別適合需要長時間使用捧花的婚禮，像是要從婚禮儀式一路延用到婚宴等。塑膠花托式捧花的重量會比上鐵絲式捧花來得重。而提包式等造型捧花，不僅能搭配現成的海綿架構來製作，也可以直接以海綿當作底座進行製作。

手 綁 式 捧 花

手綁式的捧花，是不使用鐵絲和塑膠花托，直接將花材綁成花束的捧花，也經常被稱作是握式捧花或自然莖式捧花。握式捧花（clutch bouquet）的握（clutch）代表「綁牢」之意。無論何種手綁式捧花，皆會突顯花材的莖部，給人一種自然隨興的印象。而這類型捧花因為需要持續吸水，有時為了延長捧花的保存時間，會在花束底部包裹紙巾進行保水，或以觀葉植物的葉片綑住花莖來完成捧花。

捧花的形狀

捧花依照形狀而有不同的名稱,先來瞭解最普遍的捧花造型吧!除了本篇所介紹的之外,還有心形捧花等款式。隨著婚禮形式日趨多樣化,新娘捧花也衍生出五花八門的設計。

圓 形 捧 花

將花材組合成半圓花型。一般而言,圓形捧花的理想直徑,約為新娘腰圍的1/3。圓形捧花可搭配任何的婚禮場合。

瀑 布 形 捧 花

英文為Cascade Bouquet,Cascade即意味著小瀑布。其最大特徵在於,眾多花卉猶如從捧花握把處傾瀉而下,與美麗盎然的綠意共譜華麗厚重感。近年來尾端流線略短的迷你瀑布形捧花也很受歡迎。

水 滴 形 捧 花

和淚珠形狀恰好相反的捧花。捧花上部的形狀寬圓,下部逐漸狹尖,營造一股浪漫感。花型很像稍微縮短尾端的小瀑布形捧花,也貌似捧花下部為橢圓形的蛋形捧花。

手 臂 式 捧 花

直接綑綁花莖,以手臂挽住讓花朵垂逸,因此也被稱為是臂挽型捧花。不過如今泛指長度偏長的手綁式捧花。優美的花莖為該捧花一大魅力所在,因此花材多半採用海芋和百合等球根類花卉。深具時尚流行的印象,亦被稱作Graphique Bouquet。

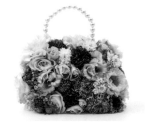

提 包 式 捧 花

正如字義,是手提型的捧花。提把部分可以手提,或勾在手臂上。至於提包底座可使用吸水海綿,或將吸水海綿裝在花籃內再插花,也可直接以市售的提包型架構製作。擁有俏皮可愛的印象,是相當受歡迎的新娘第二、三套造型搭配的捧花。

花 球

呈現整顆球形的設計,是日式婚禮的人氣款。為花球繫上細繩或緞帶,再拎在手上。設計上往往搭配像水引繩等能展現日式氛圍的素材。

水 平 形 捧 花

以握手處為捧花中心,讓花材橫向延伸出去,洋溢古典氣息的捧花。

彎 月 形 捧 花

以描繪出新月的弧形捧花勾勒出優雅感。較常見的彎月形捧花,是貌似水平形捧花的橫向弧形捧花,但也有直向弧形的造型。

花 圈 式 捧 花

具有永遠含意的花圈式捧花,可以套在手上、直接拿起花圈或綁上緞帶當持手等,花樣款式千變萬化。

Lesson 2

婚紗與捧花的搭配原則

婚紗和新娘捧花的相配程度,於婚宴中具有舉足輕重的地位,儘量選擇能與婚紗相互輝映的捧花。以下將介紹兩者的搭配原則。

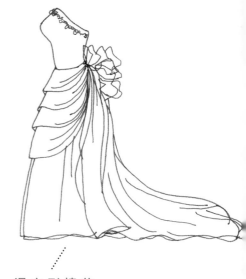

手臂式捧花

魚尾款婚紗

將花莖直挺優美的花材、俐落綑綁成束的手臂式捧花,以及長柄手綁式捧花,皆給人時尚流行感。建議搭配既能詮釋女性曼妙曲線又略帶成熟韻味的魚尾式及合身型等婚紗。

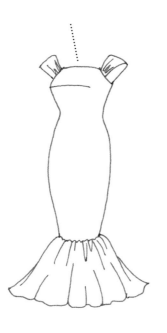

圓形捧花

A字形婚紗

圓形捧花的渾圓花型可搭配任何造型的婚紗,像是A字形、合身款和公主蓬裙款等。其中特別適合搭配線條可愛的A字形婚紗。

瀑布形捧花

長拖襬婚紗

氣勢澎湃華麗的瀑布形捧花,與豪華莊重的長拖襬婚紗是絕佳組合。最適合在高格調的教堂婚禮中,以一襲氣質優雅又成熟的婚紗,搭配該捧花亮相。

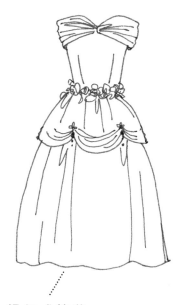

水平形捧花

修身窄版婚紗

洋溢典雅氣質的水平形捧花,建議
搭配素雅高貴的修身窄版婚紗。其
他像是簡單大方的長婚紗、A字形
短版婚紗,或搭配垂直俐落剪裁的
窄裙襬婚紗也很賞心悅目。

提包式捧花

公主蓬裙款婚紗

提包式捧花,較適合像是餐廳婚
禮、宴客換裝和補請等較輕鬆的非
正式場合。特別適合搭配多層次打
褶的蓬鬆款公主蓬裙款,或可愛的
短版婚紗。

婚紗材質 & 設計款式也要納入考量

挑選花材時,除了要搭配婚紗的顏色和風格之外,若想進一步作好整體搭配,就
必須將婚紗材質和設計也納入考量之中。像是蕾絲、雪紡紗、透明薄紗等質地柔
軟的布料,適合搭配像陸蓮花等質感圓潤飽滿的花材。像塔夫塔綢及沙典等光滑
精美的質料,建議使用劍瓣玫瑰和海芋等花瓣厚實的花材。穿著蕾絲婚紗時,若
搭配密集團簇的小花捧花,有時會讓畫面流於雜亂無章。因此在捧花的設計討論
階段,設計者不妨先參考新娘挑選的婚紗照片等資料,好好思考要呈現的感覺。

Lesson 3
新娘捧花常用花材

製作新娘捧花的成功關鍵,在於選對花材。挑選花材時,不僅要採納新郎新娘的意見,還必須兼顧季節感的詮釋、製作方法以及花形等諸多方面。本篇彙整了新娘捧花的常用花材,並列舉了使用上的注意事項。

【 玫瑰 】
玫瑰品種繁多且全年開花。由於玫瑰極具知名度,即便是不熟悉花卉的人,通常也會指定委託設計。玫瑰雍容華貴的印象很適合當作捧花花材,花色、大小、花形更是千變萬化,要挑選到接近理想形象的花材相當容易。開花形狀有簇生型、古典型和重瓣型等。為了讓玫瑰在捧花上展現最美的姿態,有時需要視情況調整開花期。最好先熟知每個品種的特性,再應用製作。

【 海芋 】
由於海芋所有品種的花莖都很漂亮,是被廣泛應用在製作手綁式捧花的花材之一。其中還有號稱Wedding March的溼地型海芋,花季為冬天到初夏,擁有大朵花瓣和長花莖。該品種的日本產花朵在非產期時會缺貨,屆時只能購買價格昂貴且品質良莠不齊的進口海芋。陸生型海芋色彩繽紛,有黃、橘、白等品種,日本產的花期為夏到秋季,不過非產期也能購買到品質優良的進口海芋。像是花莖略短且花瓣小朵的Crystal Brush等海芋,均為販售期長的品種。

【 洋桔梗 】
洋桔梗的重瓣花形貌似玫瑰,因此廣受歡迎。此花的特徵在於品種多屬玫瑰和非洲菊所沒有的深紫色。像是單朵重瓣等品種的花形相當豐富多變。淡綠色的花苞也可應用在捧花設計上。售價會在冬季到初春這段期間逐漸上揚。

【 繡球花 】
繡球花由於花色易變,過去被人引申為見異思遷,因此被婚禮拒之門外。但如今的繡球花已成為熱門花材。品種有花色夾帶綠色的秋色繡球花,也有分量感十足的白色、粉紅色及藍色等繡球花。繡球花的花朵既大朵又柔和,有時會用來調和手綁式捧花的造型和平衡感。雖然市面上也有賣日本產的花,但仍以進口繡球花居多,縱然價格昂貴,卻幾乎全年販售。屬於易失水的花材,使用時要確實作好保水功夫。

【 康乃馨 】
屬於保鮮期長、花材處理簡單又好照料的花材之一。大輪的康乃馨,比單枝開很多小花的中小輪花更常應用於捧花上。耐人尋味的粉紅膚色和綠色等花色都是人氣款。全年皆能穩定購得。

【 非洲菊 】
非洲菊的外觀俏皮可愛且全年開花,花色從粉彩色到深色應有盡有,不僅能夠製作捧花,也是會場布置的寵兒。其俏皮的印象受到眾人青睞,較少用來營造成熟的韻味。由於4至6月是幼苗的移植期,因此供貨量會減少。

【 白頭翁 】
花期橫跨冬春兩季的人氣花材。市面上多半將紅、紫、白、粉紅、藍色等花色混搭出售。白頭翁因為能製作罕見的藍色塊狀而受到矚目。雖然花瓣會受到溫度和光線影響而開闔,卻又不像鬱金香會在短時間產生變化,算是很好運用的花材。

【 大飛燕草 】
大飛燕草的透明感花瓣擁有相當獨特的質感。花色有深藍色、水藍色和藍色等,其變化多端的花色十分引人入勝。大飛燕草有分枝多朵開、單瓣型和重瓣型的巨型大飛燕草等,擁有各式各樣的花型和植株姿態,因此可依照使用方式和造形來挑選花材。大飛燕草在歐美國家是喪禮用花,遇到外國人舉辦婚宴的情況,務必要和顧客事前溝通好。全年開花。

【 大理花 】
大理花包含了大輪到小輪的圓滾滾花形,不僅形狀和花色逐年增加,也幾乎全年盛開。到了大理花的盛產季──夏至秋季,市面上流通的品種較多。過了盛產期後除了售價變貴之外,品種的選擇變少甚至花朵也偏小。大輪種尤其容易失水,要注意作好保水處理。

【 鬱金香 】
鬱金香很適合詮釋春天的季節感。擁有豐富多變的花形,像杯型、鸚鵡型、重瓣花形、穗邊型、百合花形等。鬱金香的葉子也很美麗,經常用於捧花中。由於鬱金香的綻放程度,會隨著溫度和光線產生變化,所以必須以生花用黏著劑固定花瓣,來避免花朵嚴重變形。鬱金香會朝光線的方向開花,要製作瀑布形捧花尾端時,花材要事先進行固定處理,例如將鐵絲插入花材內等。

【 陸蓮花 】
陸蓮花擁有變化莫測的花色、花形和大小。上市期間為冬至春季。由於有巨大輪的品種,無論擔任主花或配花都沒問題。陸蓮花渾圓逗趣的外型和質感柔嫩的花瓣,能夠與婚紗的氣質相互輝映。

【 日本藍星花 】
日本藍星花的星形花與清麗花色,屬於難得可貴的藍色系小花。全年開花。近年來品種也推陳出新,像花朵比以往品種大上一輪的「飛馬」,是花莖與保鮮期皆長的大輪種。白色藍星花和粉紅藍星花都很受歡迎,但部分人士徒手觸碰時會引起皮膚發炎(詳見P.13),所以使用上要特別留意。

【 蘭花 】
蘭花品種繁多,舉凡蝴蝶蘭、千代蘭、萬代蘭、仙履蘭、東亞蘭、秋石斛蘭等,全都雍容華貴且十分迷人。尤其是千代蘭和萬代蘭,屬於罕見的藍色系花材。蘭花花瓣厚實,是非常耐久的花材。千代蘭和蜻蜓腎藥蘭,因為洋溢著熱帶風情,特別深受前往夏威夷舉辦婚禮、之後再回國宴客補請的新人們所喜愛。

【 聖誕玫瑰 】
聖誕玫瑰的花色趨於多樣,是惹人憐愛的小花。上市期為冬至夏季。雖然是頗具人氣的配花花材,卻有容易失水的問題,不適合長時間使用。如果捧花必須從儀式用到婚宴,就要確實作好保水處理。

【 向日葵 】
向日葵象徵活力充沛,是洋溢夏天氣息的花卉。由於花朵直徑大小不一,不管擔任主花或配花均能大顯身手。盛產期是初夏至仲夏,產量和品種依季節而減少,幾乎全年開花。

【 菊花 】
最近越來越多的新人,都會要求以Shamrock、Pretty Rio和乒乓菊等外型時髦的菊花製作捧花。像中小輪的綠菊花,是非常好用的配花花材。不過參加婚禮和婚宴的親戚長輩,對菊花往往抱持著喪禮用化的刻板印象,建議經過溝通後再運用。

新娘捧花花材

【 百合 】

百合花擁有東方百合、鐵砲百合、LA百合等品種，其花色、花瓣大小和花形多到令人眼花撩亂。以單片花瓣當成花材製作組合式捧花，也能烘托出華麗感。由於百合的花粉，一旦沾到花瓣和婚紗上就很難去除，所以開花後要儘速拔掉花蕊。此外，花朵會隨著時間越開越大，因此要先以生花接著劑固定花瓣背面，避免捧花在婚禮和婚宴的進行期間過度開花。有些人不喜歡百合濃郁的花香味，建議事前要溝通清楚。

【 亞馬遜百合 】

自從有日本藝人拿著亞馬遜百合的捧花舉行婚禮後，此花便一炮而紅。亞馬遜百合極具透明感又纖細的花瓣很容易損傷，所以在處理花材時要特別留意。由於亞馬遜百合並非花店一般會上架販售的花材，所以要透過事先預購才能入手。供貨方式有連莖花材，和單朵大花的花束。一般花材皆是先上鐵絲，再包裹棉花進行保水程序，不過亞馬遜百合則是將濕棉花纏繞在鐵絲上，再以鐵絲綑綁花材。

【 芍藥 】

芍藥是春至初夏的人氣花材。雖然綻放時外觀華麗，但部分品種從花苞到開花的所需時間較長，所以最好先買好花材備用。芍藥的花蜜沾附到花瓣後，不但會導致開花困難，還會招惹小蒼蠅，所以在花苞時期，就要不時以溼布將花蜜擦乾淨。進口芍藥的上市期間是12月開始，但其價格會比起當季的芍藥還貴。

【 鈴蘭 】

鈴蘭是春意盎然且散發出柔和香味的小花。花期限定為2至6月。雖然在其他季節也買得到進口花材，但通常會買到價格昂貴且花朵變形的劣質品，因此不推薦各位使用。此外，鈴蘭在盛產期4至5月和2、3月，價格會大伏動盪。屬於出貨日會受到天候影響，而頻頻變更的花材之一。

【 滿天星 】

滿天星帶有可愛的風情，不但全年開花，其分量感也很適合當填充花。近年來，單用滿天星製作輕柔飄逸的捧花也大受好評。雖然滿天星知名度高，但仍有不少人不曉得它擁有特殊香氣，建議與顧客事前確認。

【 非洲茉莉 】

與亞馬遜百合同樣都是很受歡迎的捧花花材。在日本是以25個花頭（含花梗）袋裝販售，因此作為捧花用途時必須搭配鐵絲。由於栽培非洲茉莉的花農不多，加上花材的用途並不廣泛，多半只能用於捧花製作，因此想購買必須提早預定。

捧花花材的安全對策

婚禮和婚宴不僅對新人意義重大，更要為雙方家族留下一生美好的回憶。完成捧花後，為了避免花材不會引發問題，在進行事前溝通時，要謹慎確認好每個環節。

皮膚發炎

像大戟科植物和日本藍星花等花材，經過修剪後，切口處會滲出白色汁液。一旦肌膚敏感者觸碰到這類花材，如手綁式捧花的花莖等，皮膚容易發炎起疹，姑婆芋和海芋也是一樣。因此在使用這類花材前，要事先瞭解顧客的狀況。

植物汁液

手綁式捧花的花莖，在毫無葉片和緞帶包裹的情況下，會直接接觸到婚紗禮服。不過植物的汁液，仍會在極少數的情況下弄髒婚紗。像右圖的黑葉蔓綠絨等植物，就會滲出紅色汁液，所以使用這類花材時，必須進行保水處理。

白色藍星花

花語

花語也是要留意之處。與新人事前溝通時，要說明清楚哪些花材含有負面寓意，像是繡球花（見異思遷）、黃玫瑰（嫉妒和消逝的愛）等，以免引來不必要的麻煩。但參考坊間的花語相關書籍，會發現即使相同的花卉，代表的寓意也不盡相同。

果實掉落

果實類素材可以為捧花增添幾分俏皮氣息。像黑莓和常春藤果等屬於不易掉落的果實，但若是商陸等，成熟後一旦被擠壓，便會滲出汁液弄髒婚紗和會場，因此不適合用來製作捧花，在挑選花材時請務必謹慎。

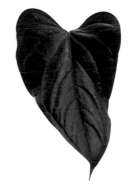

黑葉蔓綠絨

Lesson 4

塑膠花托式圓形捧花

以塑膠花托製作的新娘捧花，不需顧慮到握把的問題，因此任何花材都能應用製作。推薦給時間較長的婚禮（從婚禮儀式直到婚宴完畢）。圓形捧花擁有渾圓飽滿的輪廓，將大輪、中輪和小輪的玫瑰凹凸有致的組合起來，為捧花增添些許陰影，來營造立體感。

Flower & Green
玫瑰（大輪・中輪和小輪玫瑰）・蔓生百部・尤加利果實

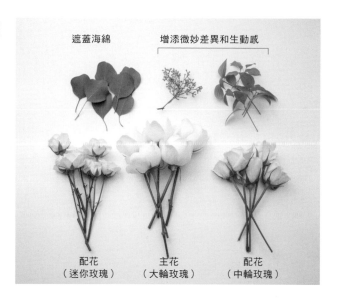

遮蓋海綿　　　增添微妙差異和生動感

配花　　　主花　　　配花
（迷你玫瑰）　（大輪玫瑰）　（中輪玫瑰）

基礎講座Point

主花選擇杯型的大輪玫瑰，配花則搭配中輪白玫瑰和迷你白玫瑰。每朵白玫瑰的花朵大小、花形和花色都有微妙的差異。製作以玫瑰為主花的捧花時，使用大小不同的玫瑰品種來搭配較方便製作。將迷你玫瑰前成單朵的花材，並修剪蔓生百部的下葉調整葉量，營造出動感。僅擷取尤加利的果實應用，就能表現可愛氣息。至於尤加利的葉子，要用來遮蓋塑膠花托下方的海綿。要確保捧花的每個角度皆呈現完美無瑕的模樣。

使用資材

・塑膠花托海綿（本篇採用朝斜下方的托頭）
・#22鐵絲
・鮮花用接著劑
・緞帶（64mm雙面鐵絲緞帶）

〖 How to make 〗

1

以塑膠花托製作捧花時，花材在插入海綿之前，要事先塗抹鮮花用接著劑以免脫落。若將接著劑塗抹在花材切口處，會導致植物無法吸水，所以一定要塗抹在花莖上。

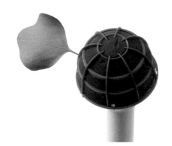

2

尤加利葉塗好接著劑後，插在花托頂端往下數來第三個圈框下緣。若搭配捧花支架固定塑膠花托，製作上會更加得心應手。

3

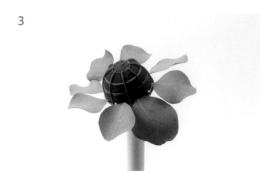

依照步驟②的作法，將尤加利葉繞插花托一圈。由於正面看不到這些葉子，即使葉材大小不一致也沒關係。

4

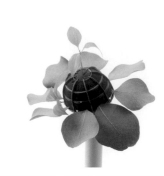

最初以葉材來打底。將蔓生百部插在花托頂部，再沿著尤加利葉上方繞插一圈，插入深度約2至3cm。

5

繼續以蔓生百部填滿步驟④的葉片縫隙，儘量插在葉與葉之間。

6

將大輪玫瑰的花莖修剪成7、8cm後，插入花托頂端作為焦點花，插入深度為2cm。

7

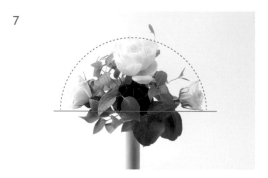

將中輪玫瑰的花莖修剪成6cm後，一左一右插入花托。左右兩朵玫瑰，與步驟⑥的玫瑰勾勒出半圓形的輪廓。

8

斜後方45°角

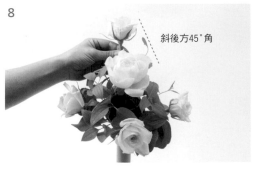

依照步驟⑦的作法，將中輪玫瑰插在焦點花下方。焦點花的後方要先預留少許空間來插入緞帶。將中輪玫瑰斜插入花托頂端下方的第二個圈框上（大輪玫瑰斜後方45°角處）。四朵中輪玫瑰與花托的距離，要儘量保持一致。

9

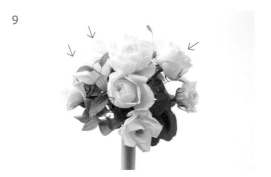

將四朵大輪玫瑰插在已插好的玫瑰之間。左側的玫瑰稍微插低點，右側則要插高。

10

後側 後側

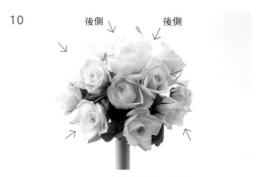

將八朵中輪玫瑰，插在玫瑰之間來填補空隙。前方插四朵，後方插兩朵。

11

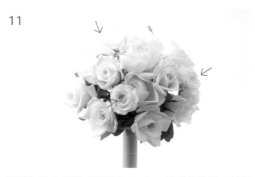

將迷你玫瑰修剪成花莖約6、7cm的單朵玫瑰。檢視捧花的整體協調性，將三朵迷你玫瑰插得略高些，替捧花製作出高度。

12

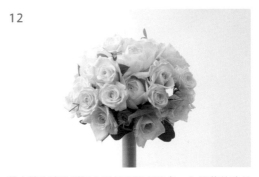

將中輪玫瑰分別插入四個顯眼空隙處。在捧花的略低處插上兩朵，略高處插上兩朵來填補空隙。

13

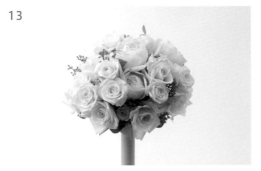

將尤加利果實插在玫瑰之間。想突顯果實質感的部位插高點，想填補空隙的部位就插低點。

14

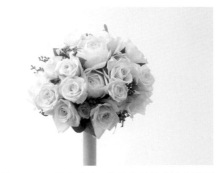

最後以蔓生百部勾勒出動感，營造葉材從玫瑰之間探出頭來的感覺。

15

以兩側有鐵絲的緞帶製作插在花托上的蝴蝶結，此處以雙面緞帶製作。緞帶花打成法國結，或以單面緞帶打成蝴蝶結也可以，並將鐵絲綁在中心處。

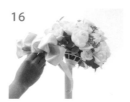

16

為確保緞帶花能確實插入花托，鐵絲先往內摺，再插入捧花後方的預留空間。

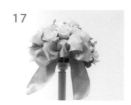

17

上圖為捧花後側。由於緞帶內含鐵絲，因此能輕鬆調整緞帶花的形狀。

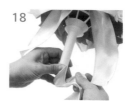

18

左手以緞帶包裹住握把底部。

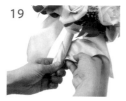

19

捧花和緞帶分別朝反方向轉動，讓緞帶一路纏繞到握把上部。

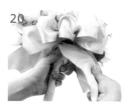

20

緞帶纏到捧花上部後，翻摺過來纏繞握把一圈。

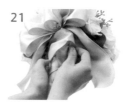

21

剪斷緞帶，將緞帶摺入步驟⑳的翻摺部位後即完成。

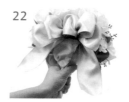

22

這是緞帶花的成品。若是材質易鬆滑的緞帶，事先在緞帶內側貼上雙面膠再纏繞即可。

Point

儘管運用同樣的花材，花材的用量仍會隨著捧花的大小而有所變動。尤其是玫瑰這種花材，花朵大小及花開形狀皆不相同。如果作到步驟⑫空隙處仍然很明顯時，就在想展現高度的部位插上迷你玫瑰，欲填補的低處增添些中輪玫瑰。使用任何花材製作捧花，都要不斷檢視捧花整體的協調性，調整花材數量和高度，這樣才能打造出完美無瑕的美麗作品。

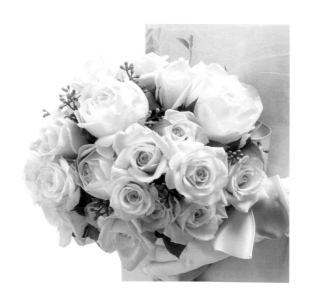

Lesson5

塑膠花托式瀑布形捧花

瀑布形捧花的英文為Cascade Bouquet，而Cascade一詞意味著小瀑布。
是將圓形捧花下方延伸成往下垂墜的造型。捧花圓形部位和尾端部位作出
美麗的銜接感，是製作時的一大重點。

Flower & Green

玫瑰・常春藤果・尤加利
葉・日本女貞

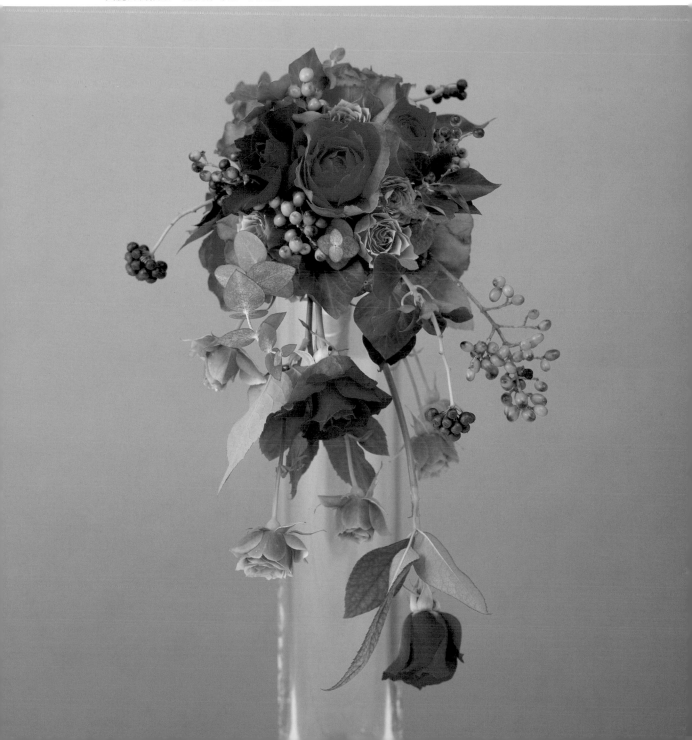

基礎講座Point

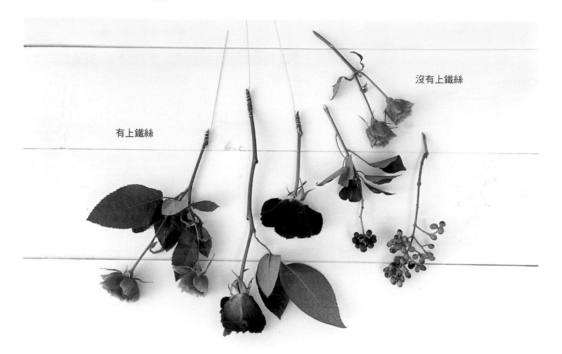

沒有上鐵絲

有上鐵絲

無論採用塑膠花托還是上鐵絲,皆能作出相同形狀的瀑布形捧花。雖然以塑膠花托來製作,就不需擔心花草失水,但若使用有一定長度和分量的花材來製作瀑布形捧花的尾端部分,則容易發生花材脫落的情況,因此要以鮮花接著劑或鐵絲來固定。

至於捧花的圓形部位,可直接搭配塑膠花托。當使用長度較長的花材時,必須為一部分的花莖上鐵絲。若使用短小輕盈的花材製作尾端,可不必上鐵絲。使用塑膠花托製作時,儘量不要在海綿內插入過多的鐵絲,以免破壞海綿對花材的支撐力。

Point

以鐵絲綑紮好花莖後,剪斷其中一端,留下一根鐵絲插入海綿就好。

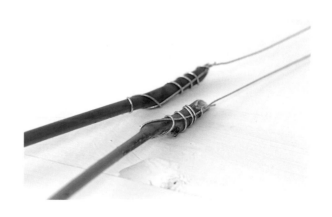

〖 Tips on how to make 〗

1

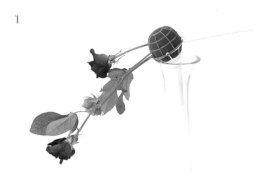

先製作尾端部分。將垂墜在最下方的花材插入海綿內固定好的同時，也決定了捧花成品的總長。如果花材沒有上鐵絲，就要以鮮花接著劑塗抹花莖，預防花材脫落。

2

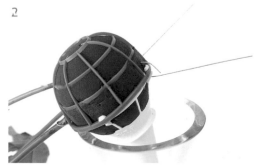

上鐵絲的花莖要一次性的插入海綿，不要重插。將鐵絲沿著塑膠框的邊緣和縫隙貫穿出去後，摺彎尾端勾住海綿固定。

3

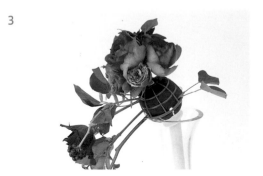

檢視尾端部分的分量，決定插在捧花圓形部位頂端的花材（焦點花）。從側面觀看捧花的圓形部分時，握把和中心花材的角度要呈現120°。

4

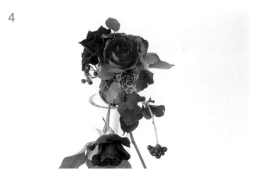

上圖為捧花正面的模樣。檢視捧花圓形部位的平衡，一邊注意尾端部分和花材是否完美銜接，一邊插入剩下的花材完成作品。當圓形部位與尾端部位的花材比重呈現7：3，兩者就能形成恰到好處的平衡感。

Lesson 6

上鐵絲式瀑布形捧花

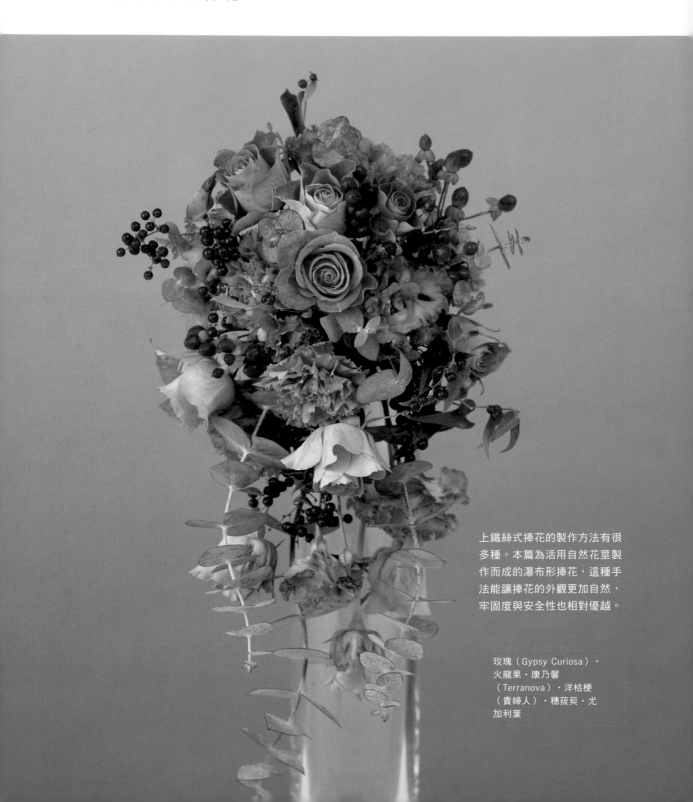

上鐵絲式捧花的製作方法有很多種。本篇為活用自然花莖製作而成的瀑布形捧花，這種手法能讓捧花的外觀更加自然，牢固度與安全性也相對優越。

玫瑰（Gypsy Curiosa）‧火龍果‧康乃馨（Terranova）‧洋桔梗（貴婦人）‧穗菝葜‧尤加利葉

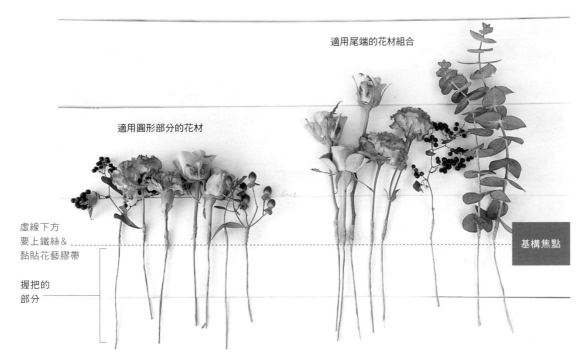

適用尾端的花材組合

適用圓形部分的花材

基構焦點

虛線下方
要上鐵絲&
黏貼花藝膠帶

握把的
部分

所謂基構焦點，代表將所有花莖集中於一點。由於此捧花的握把就是所有花材的鐵絲，無法在支點下方添加鮮花花材，因此修剪花材變得極為重要。決定捧花的成品尺寸時，也要將支點的長度算進去，將花材修剪成有高有低，呈現錯落有致的模樣。

製作上鐵絲式捧花時，必須考慮讓花卉保持最佳的保水程度。例如根據不同花材，在花莖切口處進行保水處理（或以溼棉花和捧花專用紙巾纏繞花莖，再以鐵絲固定）。雖然保水程序可增加花材的保鮮度，但還是建議大家選擇耐久性較好的花材。上鐵絲式捧花的成品，比塑膠花托式捧花的重量輕，使用像多肉植物等頗具分量的花材製作捧花時，搭配鐵絲製作較為理想。

〖 Tips on how to make 〗

1

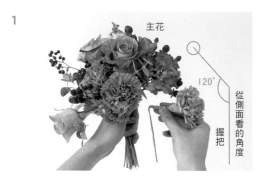

主花

120°

握把

從側面看的角度

以上鐵絲的作法製作時，必須將圓形和尾端部位分開
製作。組合圓形部位的花材時，記得不要作成正圓
形，要預留一塊作為尾端的銜接處。配置花材時，讓
花莖全部集中於基構焦點。位於中央的焦點花花莖，
要與基構焦點呈現120°（如圖）。配合以上重點來配
置各式花材，並不時檢視捧花的平衡性。

2

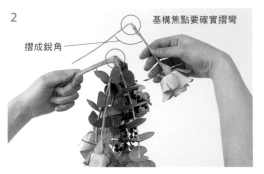

基構焦點要確實摺彎

摺成銳角

接著製作尾端部分。將基構焦點彎摺成銳角，銜接處
才會漂亮。試著先拿起尾端部位與圓形部位搭配，再
檢視整體協調性來添補花材。

3

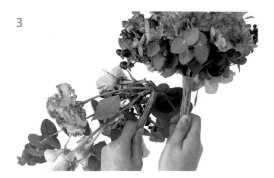

將兩個部位的花材銜接在一起。以繞著花藝膠帶的細
鐵絲，確實綑綁固定支點就完成了。

Lesson7

手綁式圓形捧花

採用螺旋形技巧的手綁式圓形捧花。Lesson4的圓形捧花是以玫瑰製作，本篇則以種類繁複的花材來製作。製作化材種類繁多的捧化時，必須講究花材、花色、季節感、協調性。決定好主花花色後，便能確立整體氛圍。

Flower & Green

玫瑰（Tineke）・萬壽菊・白色藍星花・風信子・大岜葵・銀葉菊（Cirrus）

基礎講座Point

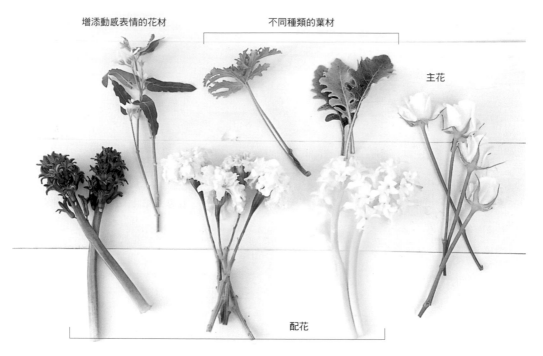

增添動感表情的花材　　　　不同種類的葉材　　　　　　　　主花

配花

若將繁複的花材依相同比例來分配，會很難作出統一感；可稍微減少配花的數量，較能營造捧花整體的協調性。此捧花以玫瑰為主花，萬壽菊為配花，再以形狀顏色各異的花材詮釋出春天的季節感。配色比例是白色：藍色為8：2，再添加強調色，形成視覺亮點。

一般而言，花藝設計的主花都會選擇存在感強烈的花材。而圓形捧花的主花，通常也會選擇視覺印象強烈的花材，像是玫瑰、非洲菊等點狀花，或百合、海芋等代表性的定型花。

接著來選擇相襯的配花吧！搭配玫瑰的配花，最好選擇既有存在感、搭配性又強的花材，像中小輪的康乃馨等。接著以低調好搭又不失存在感的小花和藤蔓增添活潑氣息，再添上數種葉材來畫龍點睛。葉材有時會用來妝點螺旋花腳，當作最後收尾階段的設計。

〖 Tips on how to make 〗

1

組合中心花材和填充花材。讓捧花呈現漂亮螺旋花腳的祕訣，在於將花材朝單一方向配置為螺旋狀。

2

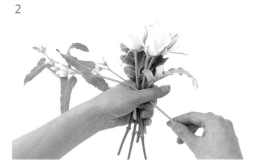

將花材依序組合成螺旋狀。在腦中想像著捧花完成後的整體模樣，並思考花色、協調性和氛圍來配置花材。

3

捧花色調要展現出春天的季節感。由於藍花是強調色，所以請參照上圖擺在稍微偏離中心位置的地方。

4

以細繩綑綁靠近把握上方的花莖交叉處來完成作品。也可以不用細繩，直接以花藝膠帶來固定。為避免吸水時弄髒婚紗，花莖部分可以棉花等進行保水處理，也可以塑膠袋套住捧花上方，打結綁好來進行運送。

Lesson 8

手綁式水滴形捧花

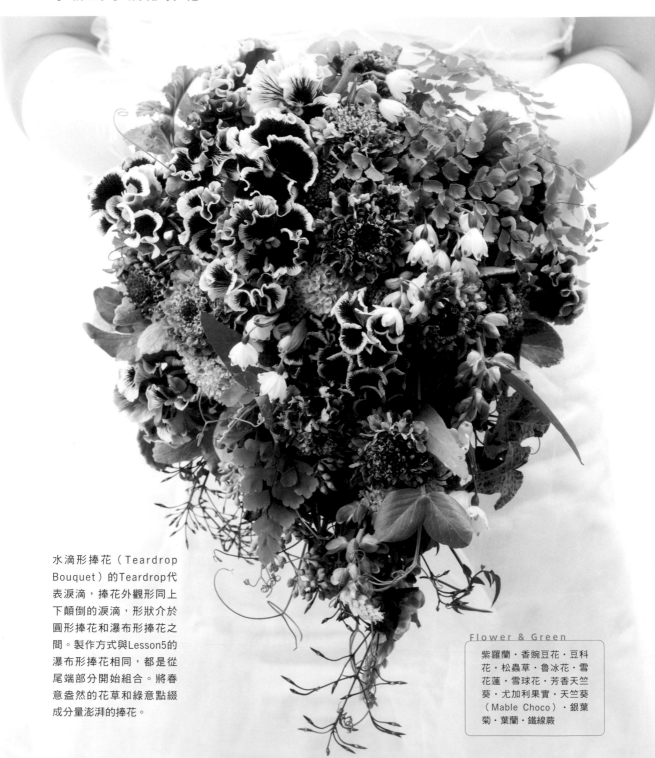

水滴形捧花（Teardrop
Bouquet）的Teardrop代
表淚滴，捧花外觀形同上
下顛倒的淚滴，形狀介於
圓形捧花和瀑布形捧花之
間。製作方式與Lesson5的
瀑布形捧花相同，都是從
尾端部分開始組合。將春
意盎然的花草和綠意點綴
成分量澎湃的捧花。

Flower & Green

紫羅蘭・香豌豆花・豆科
花・松蟲草・魯冰花・雪
花蓮・雪球花・芳香天竺
葵・尤加利果實・天竺葵
（Mable Choco）・銀葉
菊・葉蘭・鐵線蕨

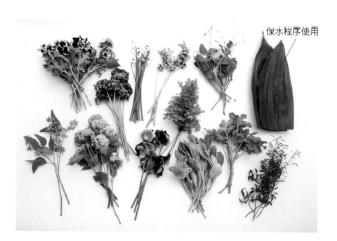

保水程序使用

本篇捧花的組合方式類似Lesson7，都是將花材配置成螺旋狀。但不同之處在於並非從捧花的中心開始製作，而是先製作出水滴尖端的部分，再慢慢組合成圓形。以手綁手法順利製作此捧花的竅門，就是添加大量填充花材。將作好保水程序的所有花材（葉蘭除外）加入捧花之中。此類捧花與圓形捧花挑選花材的差異在於，要多挑選容易製作垂墜感的花材。至於捧花的尖端部分，可使用藤蔓型的多花素馨和魯冰花等垂長花材。

由於鐵線蕨和多花素馨鮮少以切花的形式販售，因此本篇使用的花材是從盆栽中採摘的。雖然要親自動手進行花材處理程序有點麻煩，但可以修剪成喜歡的長度，並且挑選到姿態有趣的素材。

〖 Tips on how to make 〗

1

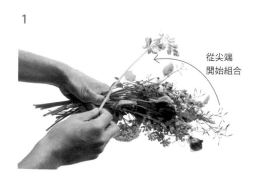

從尖端
開始組合

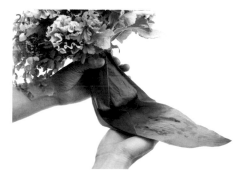

從花材中，挑選造型生動的藤蔓，以及能勾勒垂墜線條的垂長花材，將花材配置成螺旋狀，製作捧花下部的尖端處。先抓取填充花作出架構，再添加花材，就能將花材配置到想突顯的位置。一邊檢視捧花的整體平衡，讓花材在保持立體的狀態下，慢慢組合出捧花上部的圓形部位。

由於此捧花的花材皆屬於纖細易失水的花草，因此要確實作好保水程序。先以花藝膠帶固定握把上部，再以溼潤的花藝專用紙巾包裹花莖。接著將兩片修剪過的葉蘭重疊起來包裹捧花下部。在包好的葉蘭上面，以細繩綑綁固定即完成。

Lesson 9

海芋的手臂式捧花

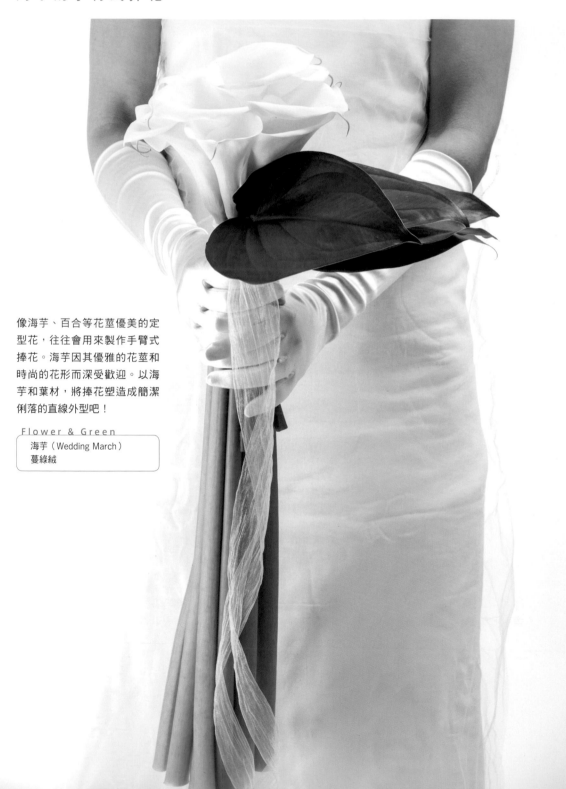

像海芋、百合等花莖優美的定型花，往往會用來製作手臂式捧花。海芋因其優雅的花莖和時尚的花形而深受歡迎。以海芋和葉材，將捧花塑造成簡潔俐落的直線外型吧！

Flower & Green

海芋（Wedding March）
蔓綠絨

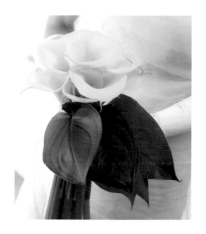

手臂式捧花最講究花莖的美觀度。一般捧花是從上方觀賞，但手臂式捧花多半是由側面觀賞，因此挑選側面漂亮的花材是一大重點。至於花材的挑選上，像是百合、海芋、鬱金香等定型花，會比點狀花合適。配花也是同樣道理。即使要組合數種的花材，也要將上述原則謹記在心。

手臂式捧花因時尚的風格深受眾人喜愛。本篇所使用的海芋Wedding March是花形偏大的品種，个太適合搭配個頭嬌小的女性。依照新娘身形調整花材數量和長度，打造出大小與新娘相稱的捧花吧！

〖 Tips on how to make 〗

1

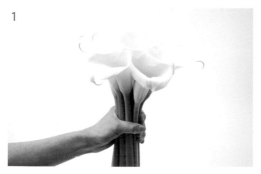

配置十朵海芋時，要注意別讓花朵受到擠壓變形。檢視花的姿態，稍微製造出高低錯落的感覺。

2

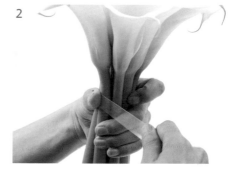

以花藝膠帶纏繞花臉略下方處一圈來固定，這時先不要剪斷膠帶。

3

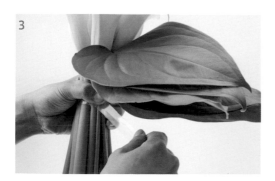

在海芋下方搭配五片蔓綠絨的葉子，直接以花藝膠帶纏繞固定。將重疊的蔓綠絨葉片稍微分散開來，以一叢沉穩綠意來襯托海芋。並在花藝膠帶上繫薄紗緞帶。如果怕捧花底部散開，也可以鮮花接著劑黏著花莖底部。

Lesson10

提包式捧花

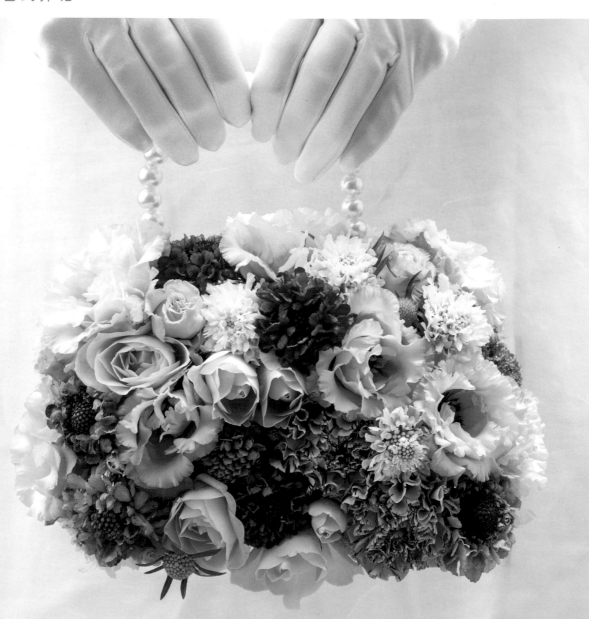

提包式捧花是新娘換下白紗後,穿著禮服時可搭配的時尚捧花,特點為可愛俏皮的形狀。本篇是搭配塊狀海綿來製作,不需要高度的插花技巧,只要記住海綿的固定方式和提包內部的處理方式就行了。

Flower & Green

洋桔梗・松蟲草・康乃馨(Viper Wine)・迷你玫瑰・馴鹿苔

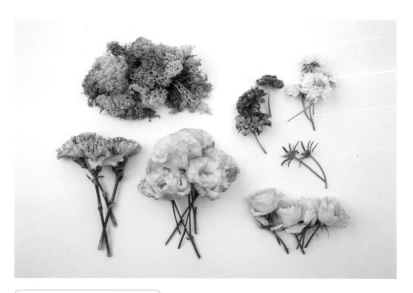

提包式捧花的主要特點是可愛，但花材的選擇有限，面狀花會比凹凸立體的花材適合。一般提包式捧花的花材會插成一致的高度，除非有特別的設計需求。善用小花（在此使用的是松蟲草的花苞等）來遮蓋吸水海棉。本篇的捧花為了強調可愛感，是以充滿粉紅荷葉邊花瓣的洋桔梗為主花，搭配兩色的松蟲草與粉彩色康乃馨作為強調色。

提包式捧花的支架可前往資材店購買，是初學者也能輕鬆上手的捧花形式。但如果吸水海綿的設置與內部的保水處理沒確實作好，很可能會發生失水和弄髒婚紗的情況，要特別留意。當然也可自行以鐵絲等材料製作出支架，再以花材纏繞提把。市面上也有販售現成的提包式吸水海綿，請依個人需求選用。

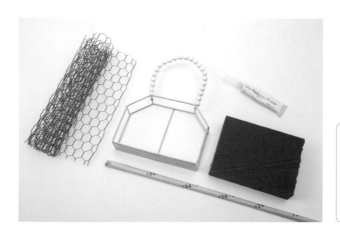

使用資材

- ・鐵絲固定網
- ・提包式捧花支架
- ・吸水海綿
- ・#24鐵絲
- ・鮮花用接著劑
- ・玻璃紙

〖 Tips on how to make 〗

先從提包內部開始製作。將吸水海綿削成與提包支架
相符的形狀後，裝入支架之中。接著將提包平放，以
馴鹿苔鋪滿海綿表面。將＃24鐵絲剪成六等分後，對
摺成6支U字釘，並以U字釘固定海綿上的馴鹿苔。立
起提包時，要固定好馴鹿苔以免脫落。

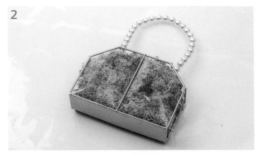

將玻璃紙修剪成比步驟①的吸水海綿略大的形狀，鋪
在馴鹿苔上與骨架組合起來，完成提包的背面。

將固定網修剪成超過骨架高度還綽綽有餘的長度後，
將提包骨架圍起來，末端的網子交疊於提包側面，以
鐵絲穿過骨架使固定網穩固。

如圖以兩條鐵絲分別固定提包左右側面，完成提包底
座。

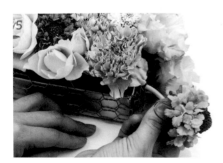

以一般的插花手法將花材插入海綿。雖然插法簡單，
但由於吸水海綿很薄，要留意花莖長度，並使用鮮花
接著劑以免花材脫落。

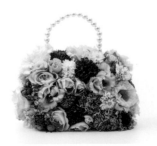

Point

珍珠提把非常符合粉紅包身俏皮可愛的
氣息，蓬鬆柔軟的洋桔梗花瓣會讓人留
下深刻印象。

Lesson11

塑膠花托式水平形捧花

左右延展的水平形捧花，最講究左右線條對稱和整體的平衡感。將
捧花營造出典雅韻味吧！

Flower & Green

乒乓菊・玫瑰（Carte Blanche）・蔥花・小蒼蘭・火龍果・常春藤果・圓
葉尤加利

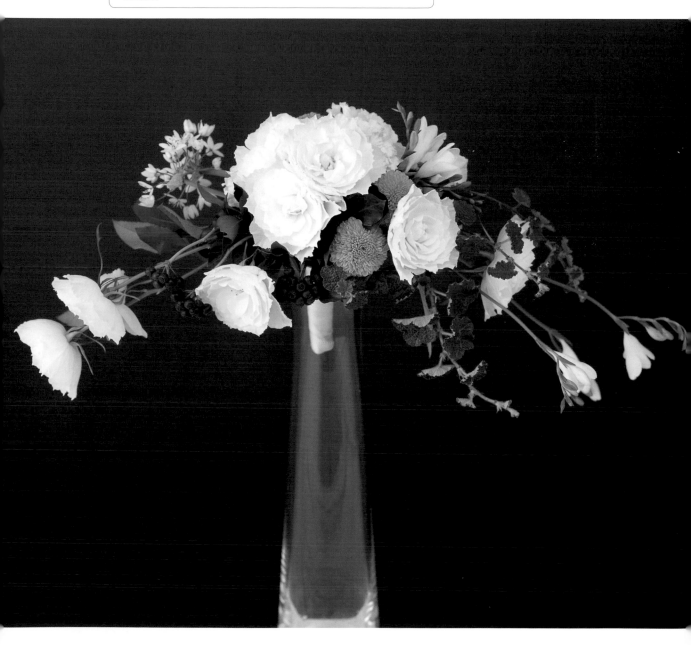

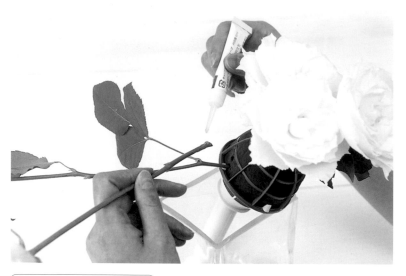

基 礎 講 座 Ｐ o i n t

此捧花的構造為花莖交錯，屬於無法上鐵絲處理的類型。由於使用花材的花莖偏長，所以要塗抹鮮花接著劑再插入海綿。也可以先將花材插入海綿，再塗抹接著劑。

水平形捧花的左右兩側，必須呈現同樣的長度和角度。花材唯有在不過於傾斜的狀態下自然垂逸，勾勒出來的線條才會漂亮。左右側當然可以採用不同的花材，不過必須呈現出協調的韻味。捧花兩側的平衡性，和讓花莖呈現出美麗的弧度，為製作上的一大重點。至於主花和配花，就儘量挑選長花莖的花材吧！

〖 Tips on how to make 〗

1	2	3
	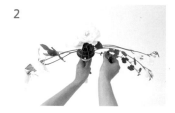	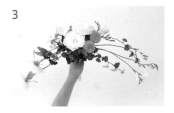

先插上中心花（焦點）。為了讓捧花朝左右側延伸，務必要一邊檢視整體平衡一邊進行製作。慢慢插上花材，增加捧花的分量。

左右兩端分別先插上最長的花材，決定捧花的總長，再搭配花材增添韻味。此捧花右邊插著小蒼蘭、左邊則搭配長花莖的玫瑰。

可以在捧花中心處加上像乒乓菊等配花來完成作品。製作新娘捧花最講究安全性，因此所有花材都要確實塗上鮮花接著劑來牢牢固定。

Lesson12

玫瑰拆瓣組合捧花

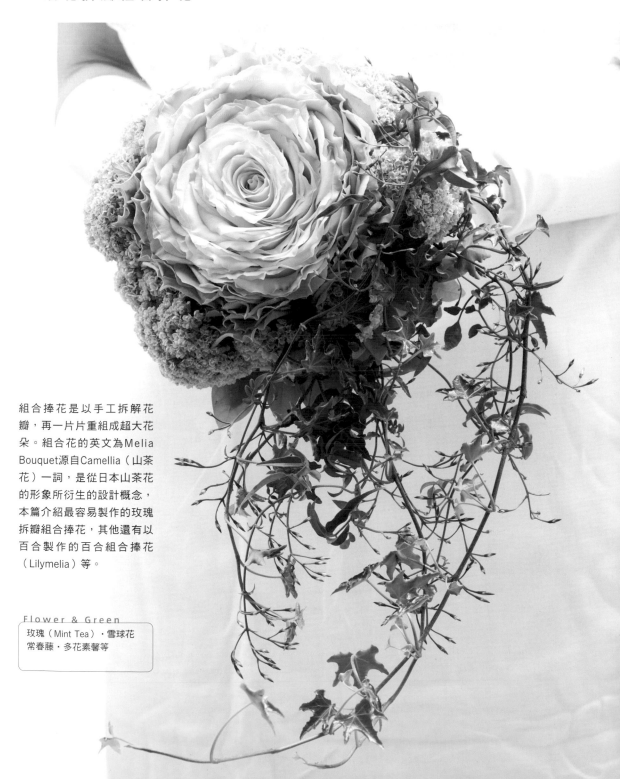

組合捧花是以手工拆解花瓣，再一片片重組成超大花朵。組合花的英文為Melia Bouquet源自Camellia（山茶花）一詞，是從日本山茶花的形象所衍生的設計概念，本篇介紹最容易製作的玫瑰拆瓣組合捧花，其他還有以百合製作的百合組合捧花（Lilymelia）等。

Flower & Green

玫瑰（Mint Tea）・雪球花
常春藤・多花素馨等

基礎講座Point

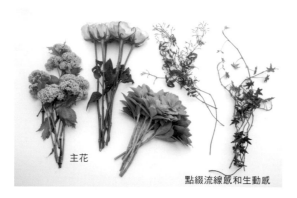

主花

點綴流線感和生動感

此捧花所使用的玫瑰，是白中帶綠的美麗品種
Mint Tea。為了在捧花上展現白綠漸層花色之
美，只拆解佔整體玫瑰一半的外層花瓣（約十片
左右），至於略小的內層花瓣和中心的純白色花
瓣則保留不拆。因為花瓣的數量關係到組合捧花
的整體大小，請儘量準備多一點的玫瑰花。即使
以單色玫瑰製作捧花，同樣會碰到內層花瓣過小
而無法派上用場的情況。

將摘取自盆栽的常春藤和多花素馨，配置在組合
捧花外圍。必備工具為鐵絲和花藝膠帶。

〖 Tips on how to make 〗

1

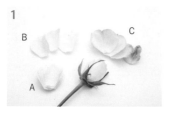

拆解玫瑰花瓣。使用Mint Tea製
作時，拆解的花瓣要按照大小和
花色分成三份（如圖中的A、B、
C），共拆解十二朵玫瑰。若想作
的更大，就增加玫瑰的數量。為
了怕製作到一半時，花瓣發生不
夠用的情況，所以事先多準備一
些備用。

2

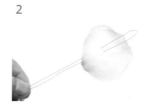

兩、三片花瓣略微朝左右交錯疊
合，以對摺的#26鐵絲兩端貫穿花
瓣背面。比照此方式來處理步驟
①拆解的所有花瓣。

3

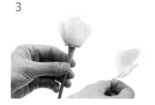

已拆解掉外層花瓣的玫瑰，製作
組合捧花的花心部位。先剪掉花
萼，從步驟②完成的花瓣中，挑
選較小的花瓣A，團團包圍中央的
玫瑰。組合一圈後，纏繞花藝膠
帶固定。

4

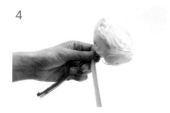

組合好所有的花瓣A後，接著換組
合略大的花瓣B，最後同樣以步驟
③的方式組合花瓣C。繞完一圈後
以花藝膠帶固定，重複上述步驟
製作出玫瑰拆瓣組合捧花。組合
花瓣時，要先看清楚花瓣的顏色
和大小。

5

當捧花達到理想的大小後，根據
尺寸來修剪鐵絲和玫瑰花莖，再
以花藝膠帶纏繞鐵絲及花莖。雪
球花和其餘花材採用上鐵絲方式
來組合製作，再於花莖繫上緞帶
完成捧花。

步驟①：
A…白色小花瓣。用於內層。
B…花瓣微微泛綠，偏小。
C…綠色較深的大花瓣。
　　用於外層。

以花瓣最小的A作為最內層，將白
色的B配置於A的外層，至於綠色
強烈的C，用來構成捧花的最外
層。如果以單色玫瑰製作，只需
分類花瓣的大小就好。

Lesson13

胸花

新娘捧花和胸花，是除了和服之外的所有婚紗必備的基本配件。談到胸花的典故，源自男性獻上花束求婚時，如果女性願意，就會從該花束中拔出幾朵花，插在男性左胸的鈕釦孔內。因此胸花必須使用與捧花相同的花材製作。順帶一提，胸花的法文Boutonnière就是鈕釦孔之意，不過現代的胸花並非插在鈕釦孔，多半都別在左胸上當作胸飾。

過去舉辦日式婚禮時，即使新娘手持捧花，新郎也不太會用到胸花，但近年來委託製作胸花的人有逐漸增加的趨勢。與新人洽談時務必要確認好這點。

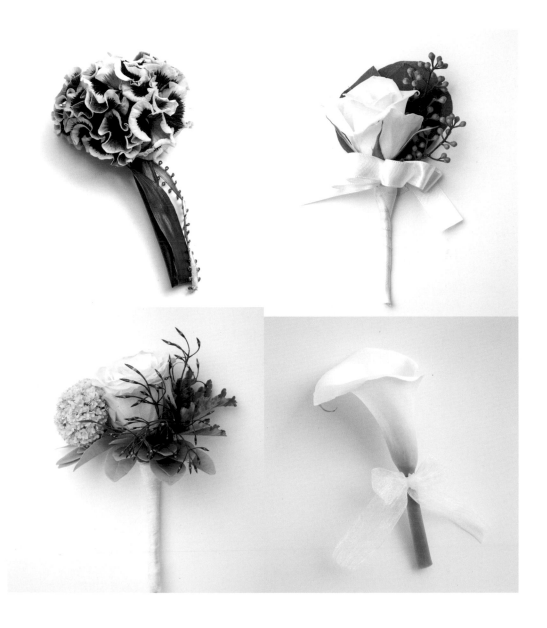

使 用 單 一 花 材 製 作

這是Lesson8水滴形捧花的配套胸花。捧花的花材有紫羅蘭、松蟲草、魯冰花等，胸花僅以優雅的紫羅蘭來製作。

將紫羅蘭排列成團狀，剪短花莖後，以花藝膠帶纏繞固定。花材底部以棉花等進行保水處理。接著將葉蘭修剪成小片，貼上雙面膠後向上摺起黏貼固定，再將細緞帶綁在花莖上即完成。

上 鐵 絲 式 胸 花

雖然Lesson4的圓形捧花使用了三種玫瑰，但胸花所使用的是最小朵的迷你玫瑰，再搭配捧花內搶眼的尤加利果實和葉子。先以鐵絲刺入玫瑰花萼，將尤加利葉的葉子和果實纏繞在一起。切口處作好保水處理，再纏上花藝膠帶。比照膠帶纏繞捧花握把的方式，以細緞帶纏繞握把來完成作品。法國結則是另外製作後，再以鐵絲固定在胸花上。

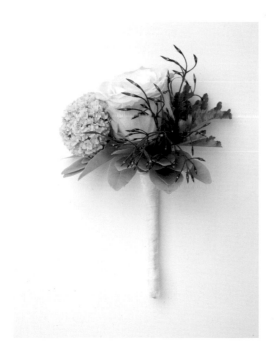

宛如迷你捧花的胸花

搭配玫瑰組合捧花的胸花，可製作較小朵的組合式胸花。不過本作品是直接使用沒有拆解的整朵玫瑰，搭配其他上鐵絲的花材，設計成類似小捧花的風格。

Flower & Green

玫瑰（Mint Tea）・多花素馨・雪球花等

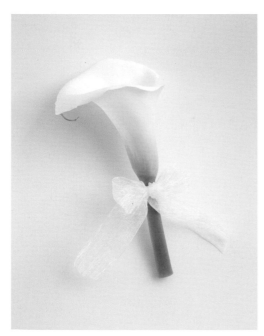

一枝獨秀的素雅胸花

以素雅的單朵海芋胸花，搭配海芋的手臂式捧花。像海芋和百合等造型特殊的花，只要單朵就能衍生時尚感。由於切口處並無保水處理，所以只能挑選花材最生氣勃勃的時候使用。如果擔心花材的保鮮狀況，也可以棉花等進行保水處理，再繫上緞帶和葉材收尾。

Flower & Green

海芋（Wedding March）

Point

胸花必須與捧花配套使用。男方對於花朵也有好惡之分，因此請調查清楚後再進行製作。

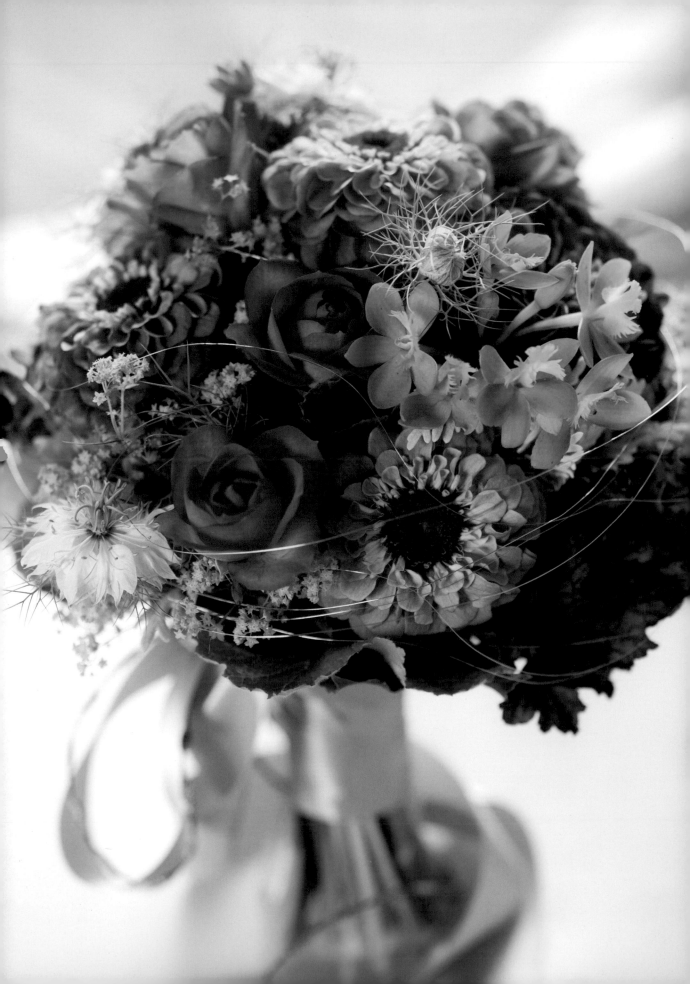

Chapter **2**

基 本 款
新 娘 捧 花 範 例

Lesson1

圓形捧花

廣受歡迎的圓形捧花，可以搭配任何婚紗和花材，屬於百搭款捧花。雖然圓形捧花可愛的形象非常強烈，不過靠花色和花材就可以改變整體氛圍。至於走自然路線的手綁式捧花，則適合搭配庭園式婚禮和餐廳式婚禮。

正統圓形捧花造型

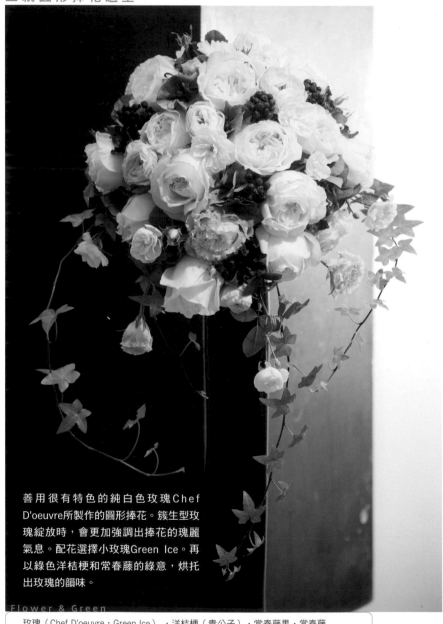

善用很有特色的純白色玫瑰Chef D'oeuvre所製作的圓形捧花。簇生型玫瑰綻放時，會更加強調出捧花的瑰麗氣息。配花選擇小玫瑰Green Ice。再以綠色洋桔梗和常春藤的綠意，烘托出玫瑰的韻味。

Flower & Green

玫瑰（Chef D'oeuvre・Green Ice）・洋桔梗（貴公子）・常春藤果・常春藤

東亞蘭圓形捧花

主花是色調偏素雅的芥末黃色東亞蘭，搭配特殊色的海芋。海芋摘除花苞後上鐵絲，像製作組合花般將主花團團圍住，是有高度的圓形捧花。常春藤蔓要確實纏繞捧花，避免發生垂墜的情況。

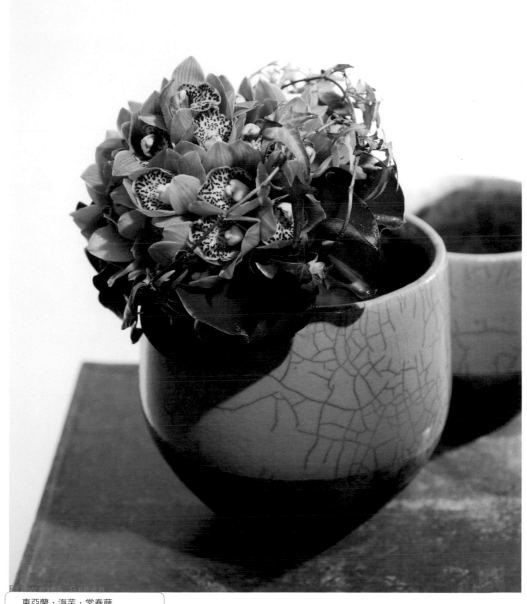

東亞蘭・海芋・常春藤

簡約溫柔的造型

就以簡約的風格，突顯陸蓮花的溫婉形象和柔美綻放的花瓣吧！搭配氣質
相似的玫瑰Spray Wit和羊耳石蠶，適合拿來襯托溫柔且笑容可掬的新娘。

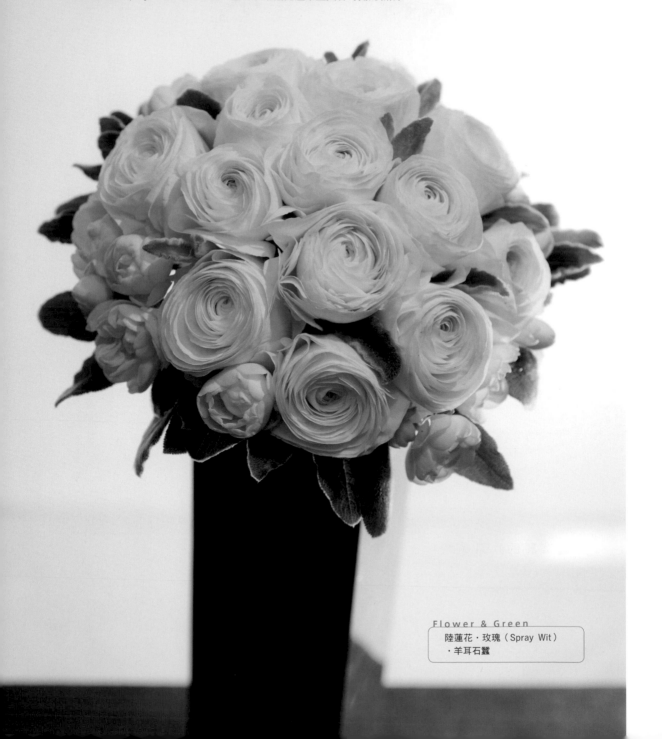

Flower & Green

陸蓮花・玫瑰（Spray Wit）
・羊耳石蠶

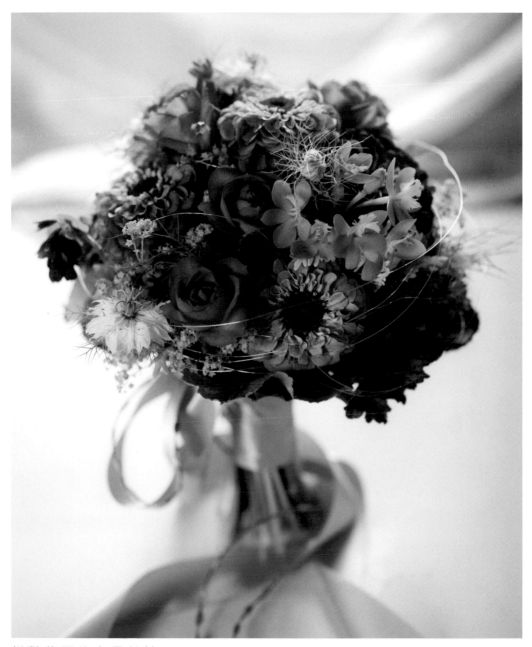

鮮 豔 華 麗 的 六 月 新 娘

這款圓形手綁花，非常適合活潑外向的新娘。運用橘色和桃紅色等深色搭配百日草，營造活力充沛的時髦氛圍。大量使用明亮鮮豔的綠色葉材，勾勒初夏的季節感。

Flower & Green

百日草（Queen RedLime）・玫瑰（Paris）・蘆筍樹蘭・黑種草
・藍蠟花・斗蓬草・銀葉菊・芳香天竺葵・玫瑰天竺葵

數大且美的水仙捧花

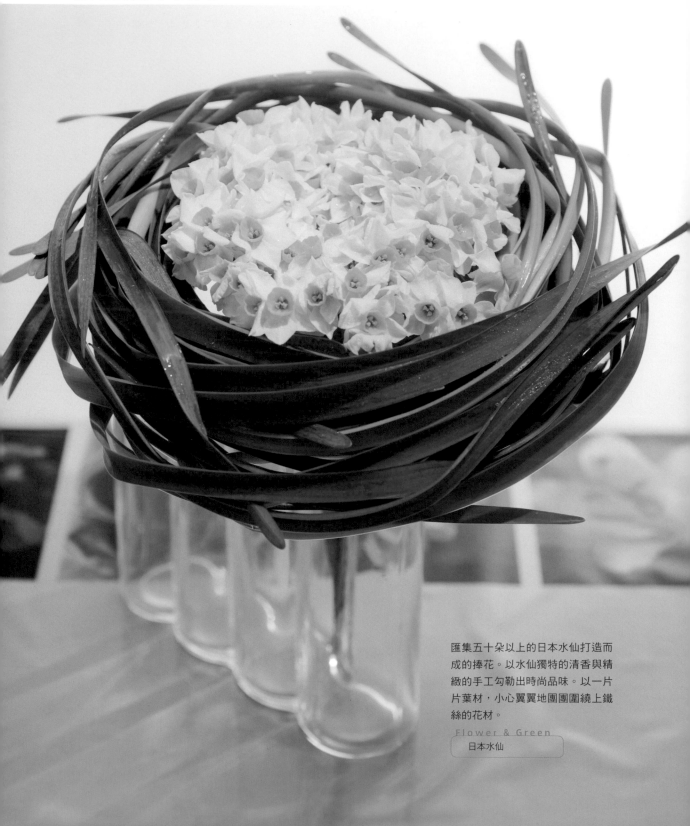

匯集五十朵以上的日本水仙打造而成的捧花。以水仙獨特的清香與精緻的手工勾勒出時尚品味。以一片片葉材,小心翼翼地團團圍繞上鐵絲的花材。

Flower & Green

日本水仙

洋溢和風情調的自然莖手綁花

運用大理花極具特色的綿密花瓣，展現豔麗和纖細躍動感的手綁式捧花。以大理花的變異品種神曲為主花。至於搭配的婚紗，當然是白無垢和打掛等和式禮服囉！

Flower & Green

大理花（神曲・鎌倉）・茨蒾・雞冠花・薑荷花・陽光・八角金盤・樺木葉

簡單又
浪漫的設計

大量使用香氣濃郁鮮豔花色的玫瑰
（Yves Passion）所製作的奢華捧花。
以同色系的白芨和綠葉填補花材縫隙，
力求色調簡單來突顯玫瑰之美。也可以
在握把處繫上與花色相配的蝴蝶結。

Flower & Green

玫瑰（Yves Passion）・白芨・芳香天竺葵・胡頹子

春光明媚的自然系捧花

活用自然風花色與花材氛圍的圓形捧花。以春意盎然的陸蓮花和三色菫等花卉，奢侈的搭配像薄荷等新鮮香草。最後以輕柔蓬鬆的兔尾草與乾燥質感的松蟲草果等素材，為捧花增添豐富生動的表情。

Flower & Green

陸蓮花・三色菫・松蟲草果・兔尾草・繡球花・常春藤果・薄荷等

活 用 花 圈

以細藤圈為架構的捧花。選用簡樸風格的枝條，替捧花營造出猶如摘取自森林的自然印象。採用花形特殊的玫瑰 La
Campanella和乒乓菊為主花，搭配綠色繡球花、果實及葉材。

Flower & Green

玫瑰（La Campanella）・乒乓菊・芳香天竺葵・愛之蔓・繡球花・Tulips Seed（鬱金香開花後膨脹的雌蕊）

專屬橘黃色婚紗的捧花

橘黃色的禮服，擁有惹人憐愛的蓬鬆裙襬及輕柔飄逸的皺褶，來挑選適合搭配的花材吧！以橘色、蜜桃粉紅和奶油色等各色玫瑰製作的手綁式捧花，流露出輕快可愛的感覺。

Flower & Green

玫瑰（La Campanella· High & Intense· Molyneux）·銀荷葉

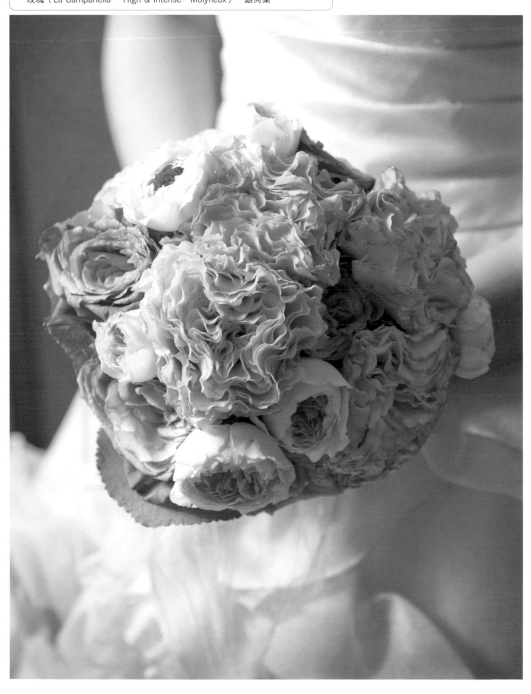

高貴可愛

採用紅紫色系的淡粉紅和粉嫩粉紅，
搭配白色所作成的圓形捧花。圓弧形
的雲龍柳藤蔓，為整體增添了動感風
韻。大手筆使用滿滿的玫瑰製作，享
受前所未有的奢華感。

Flower & Green

玫瑰（M-Vintage Silk・Troilus
・Jubilee Celebration・Romantic Angel
・Bourgogne）・新娘花・洋桔梗
・尤加利葉・雲龍柳

簡樸綠意

將存在感十足的大朵綠繡球花，與婀娜多
姿的綠玫瑰和洋桔梗簡單綁成一束，洋溢
都會氣息卻不失自然風情的捧花。添加雲
龍柳的枝條來設計動感。

Flower & Green

繡球花・洋桔梗・玫瑰（Green Rose・
Bunny Tale）・雲龍柳

玫瑰 & 香草的隨興風捧花

英國玫瑰和迷你玫瑰的聯手演出，使用大量香草來營造分量感。利用花材來增添蓬鬆、飄逸的感覺，是圓形捧花的進化款。採用市售草繩代替緞帶綑綁花束，毫不遮掩的展現花莖，強調自然之美。很適合餐廳式婚禮等隨興的場合。

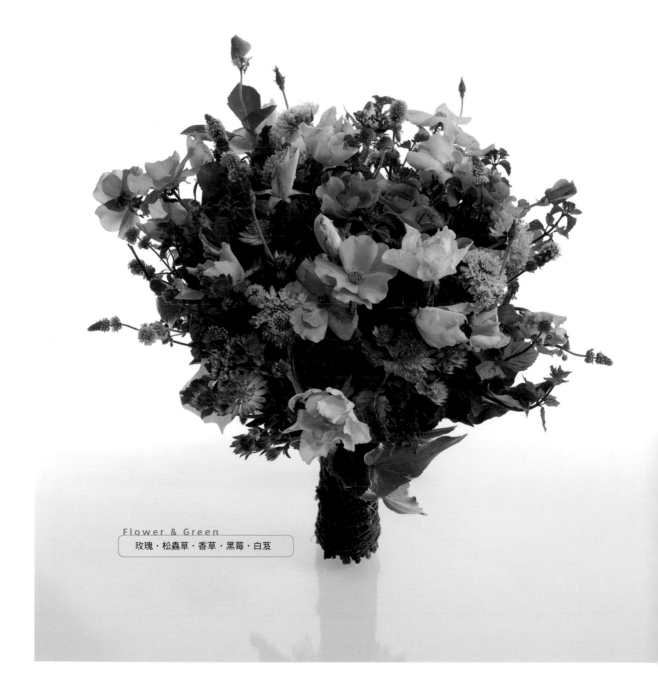

Flower & Green
玫瑰・松蟲草・香草・黑莓・白芨

Lesson 2

瀑布形捧花 · 水滴形捧花

流露古典風格的瀑布形捧花,分為受到餐廳式等婚禮歡迎的迷你瀑布形捧花和水滴形捧花。設計造型變化多端,從正統派到五彩繽紛的都有。

以鮮紅色烘托華麗氣勢

鮮紅色的瀑布形捧花,非常適合熱情鮮豔的正紅色禮服。以蘭花為鮮紅色玫瑰妝點垂墜部分,和穿著呈現一體感。

Flower & Green

玫瑰(Kirara) · 腎藥蘭 · 香龍血樹等

以玫瑰製作的水滴形捧花

水滴形捧花無論搭配任何婚紗和體態皆美麗動人。以堪稱白色捧花基本花材的白玫瑰（Anne Marie），搭配果香濃郁的迷你玫瑰（English Eyes）。配置時要考慮到藤蔓垂逸的協調性。

Flower & Green

玫瑰（AnneMarie・English Eyes）等

猶如水彩畫的繽紛色彩

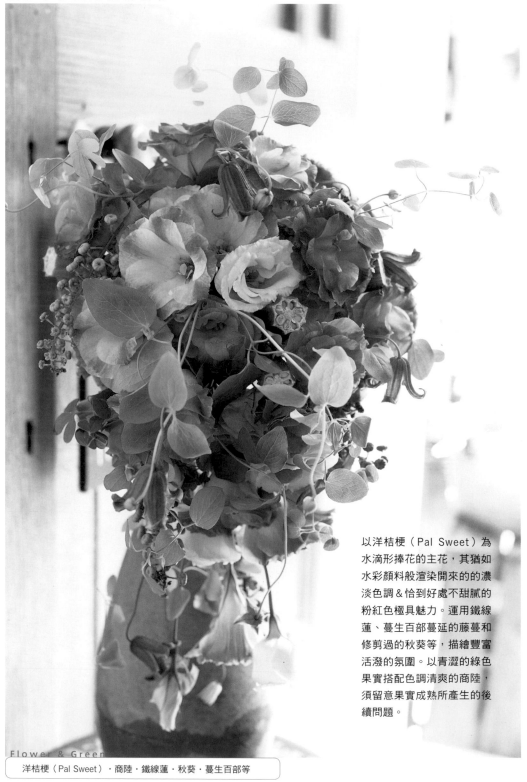

以洋桔梗（Pal Sweet）為水滴形捧花的主花，其猶如水彩顏料般渲染開來的的濃淡色調＆恰到好處不甜膩的粉紅色極具魅力。運用鐵線蓮、蔓生百部蔓延的藤蔓和修剪過的秋葵等，描繪豐富活潑的氛圍。以青澀的綠色果實搭配色調清爽的商陸，須留意果實成熟所產生的後續問題。

Flower & Green

洋桔梗（Pal Sweet）・商陸・鐵線蓮・秋葵・蔓生百部等

搭配婚紗的蕾絲花邊

以玫瑰和白色藍星花的瀑布形捧花，搭配棉線刺繡的蕾絲和小花圖樣的婚紗，呈現清新脫俗感。全然綻放的Carte Blanche白玫瑰花瓣，流露美麗嚴謹的印象。

Flower & Green

玫瑰（Carte Blanche）・白色藍星花
・藍莓・地錦・西番蓮

粉色系花材營造可愛感

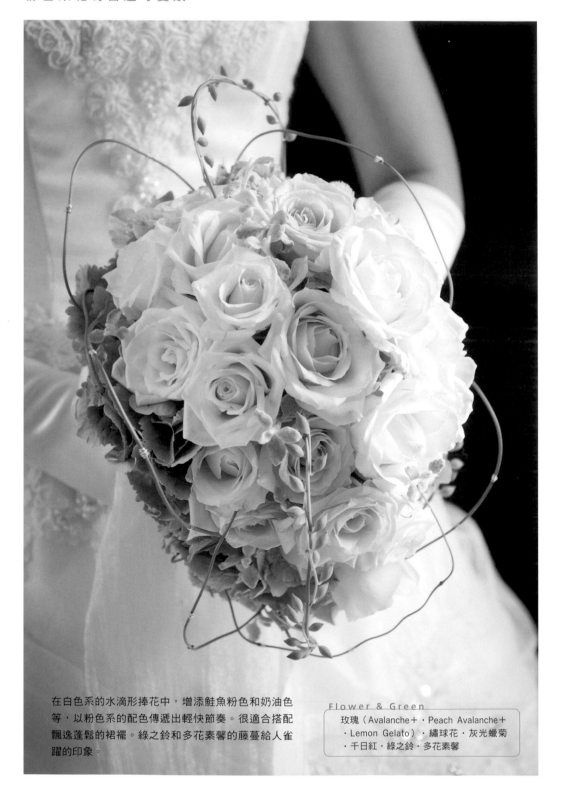

在白色系的水滴形捧花中,增添鮭魚粉色和奶油色
等,以粉色系的配色傳遞出輕快節奏。很適合搭配
飄逸蓬鬆的裙襬。綠之鈴和多花素馨的藤蔓給人雀
躍的印象。

Flower & Green
玫瑰(Avalanche+・Peach Avalanche+
・Lemon Gelato)・繡球花・灰光蠟菊
・千日紅・綠之鈴・多花素馨

象徵愛 & 和平的捧花

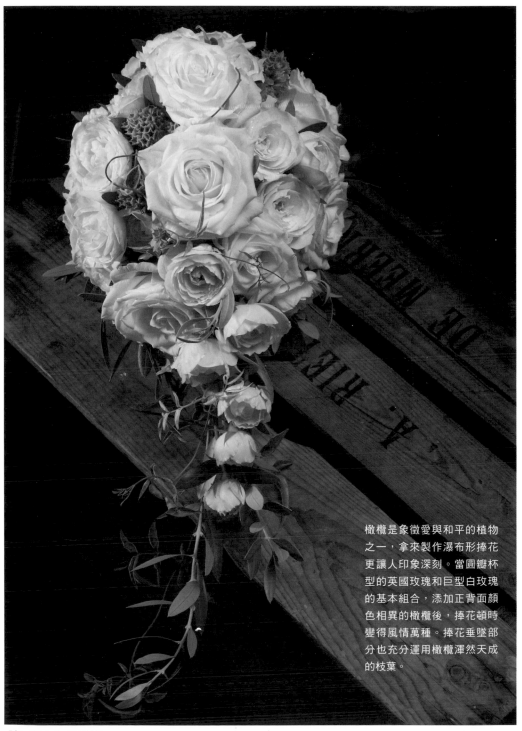

橄欖是象徵愛與和平的植物之一，拿來製作瀑布形捧花更讓人印象深刻。當圓瓣杯型的英國玫瑰和巨型白玫瑰的基本組合，添加正背面顏色相異的橄欖後，捧花頓時變得風情萬種。捧花垂墜部分也充分運用橄欖渾然天成的枝葉。

Flower & Green

玫瑰（Avalanche＋・Fair Bianca）・橄欖・鼠尾草（Green Star）・多花素馨

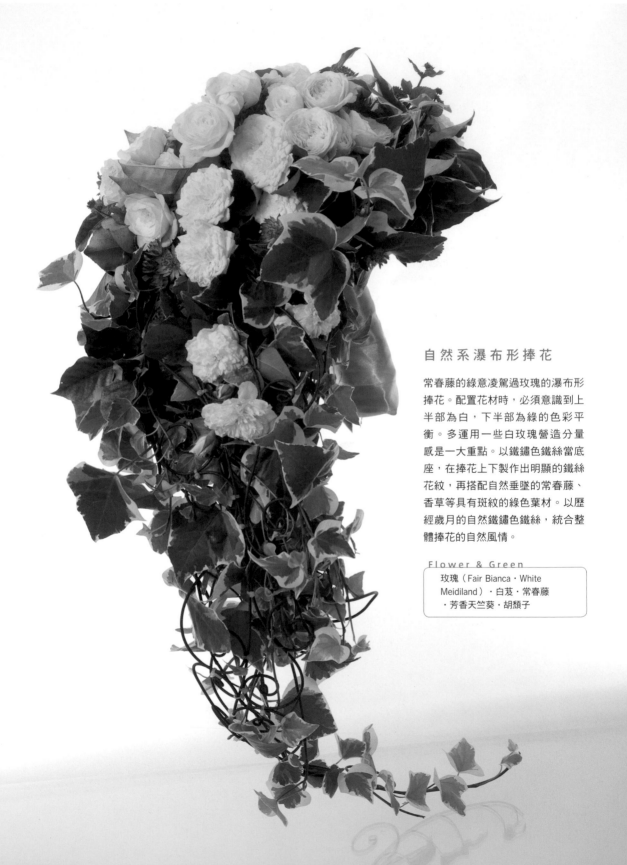

自然系瀑布形捧花

常春藤的綠意凌駕過玫瑰的瀑布形
捧花。配置花材時,必須意識到上
半部為白,下半部為綠的色彩平
衡。多運用一些白玫瑰營造分量
感是一大重點。以鐵鏽色鐵絲當底
座,在捧花上下製作出明顯的鐵絲
花紋,再搭配自然垂墜的常春藤、
香草等具有斑紋的綠色葉材。以歷
經歲月的自然鐵鏽色鐵絲,統合整
體捧花的自然風情。

Flower & Green

玫瑰(Fair Bianca・White
Meidiland)・白芨・常春藤
・芳香天竺葵・胡頹子

Lesson3

其他造型捧花

隨著婚禮‧婚宴‧婚紗趨於多樣化，新人對捧花的選擇也越來越多。本篇將介紹手臂式捧花和提包式捧花等製作範例。

搭配簡單 &
高貴的婚紗

本捧花適合搭配造型高貴俐落的婚紗。連同鈴蘭的葉子直接綑綁，為捧花締造出綻放於初夏森林般的形象。捧花外圍的架構是澳洲草樹。製作架構時，如果直接整束綑綁，葉材會形成粗網狀，因此要將葉材綑綁成三小束後疊在一起，才能塑造俐落感。

Flower & Green

| 鈴蘭 & 鈴蘭葉‧澳洲草樹‧銀荷葉 |

Point

先將整束澳洲草樹綑綁成三小束後疊起來，在架構內放入鈴蘭和銀荷葉，最後綁成一束。將作好保水處理的捧花花莖貼上雙面膠，以澳洲草樹繞貼一圈後再繫上麻繩，最後在該部位繫上緞帶後即完成。

營造洗練的感覺

以花色落落大方的海芋、黑莓、黃櫨製作的手臂式捧花。其直線型的外觀，很符合散發洗練都會氣息的新娘。

Flower & Green

海芋（Red Sox）・玫瑰（Sahara・Oriental Curiosa）・黑莓・黃櫨

綺麗的
浪漫世界

以千代蘭和蝴蝶蘭製作出可愛滿點的心形捧花，非常適合女人味十足的婚紗。鮮豔紅紫色的蘭花搭配垂墜的細緞帶，替捧花增添柔和動感的設計。

Flower & Green

蝴蝶蘭・千代蘭（Chark kuan Pink・Calypso）・千日紅・繡球花・鈕釦藤

象徵永遠之意的花圈

象徵永恆的花圈式捧花近年來也很受到歡迎。洋桔梗La Foria擁有豔麗的花色和極具特色的袖珍花形，很適合凹凸有致的插在各種角度來營造生動感。在配花的挑選上，可選擇兼具質感與逗趣外型的花材，例如某些品種的玫瑰、辣椒、豌豆等。

Flower & Green

洋桔梗（La Foria）・玫瑰（Eclaire・Green Rose）・松蟲草・辣椒・百子蓮果實・合果芋・豌豆

自 然 風 手 臂 式 捧 花

纖細時尚風格大受好評的手臂式捧花。
為突顯鬱金香的美麗花莖,僅簡單將花
卉紮成一束。將花莖朝下拿,讓葡萄藤
的藤蔓為捧花勾勒出動感。

Flower & Green

鬱金香(Apricot Beauty)・玫瑰・
康乃馨(Terra Nova)・葡萄藤・銀
荷葉

獻給成熟新娘的提包式捧花

雖然提包式捧花是以可愛俏皮為賣點，但只要改變花色和造型，也能夠展現出成熟韻味。
本作品的造型比起一般提包式捧花更圓潤，整體配色以優雅的酒紅色及紫色為主。

Flower & Green
玫瑰（Tamango）・大理花・陸蓮花・聖誕玫瑰・三色堇・日本茵芋・常春藤果・松蟲草

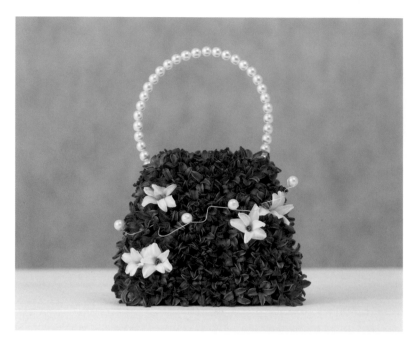

珍珠的清純感

摘下一朵朵風信子，製作成香氣怡人的提包式捧花。由藍紫色構成清純典雅的提包，並以鐵絲串上珍珠製作成珍珠提把，來營造活潑感。

Flower & Green
風信子・陽光百合

優雅的提包式捧花

以羊耳石蠶包覆捧花上部，將有品味的花材插成手拿包風格。滿溢而出的花卉替新娘的胸前錦上添花，並描繪出優雅的氣質。

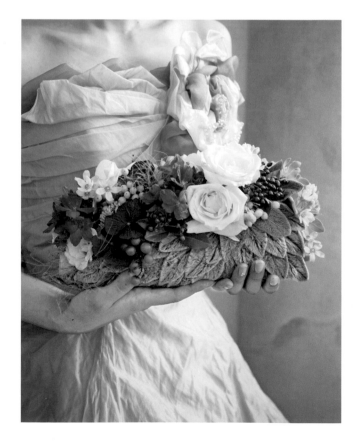

Flower & Green
玫瑰（Tineke）・大飛燕草（Marine Blue）・日本藍星花・荚蒾果・黃櫨・羊耳石蠶・雪球花等

圓形捧花＋百合的組合捧花

紅紫色圓形捧花的外圍，繞一圈百合拆瓣組合捧花的設計。使用色彩搶眼的暗紅色百合Mambo的花瓣，營造時髦成熟的風貌。

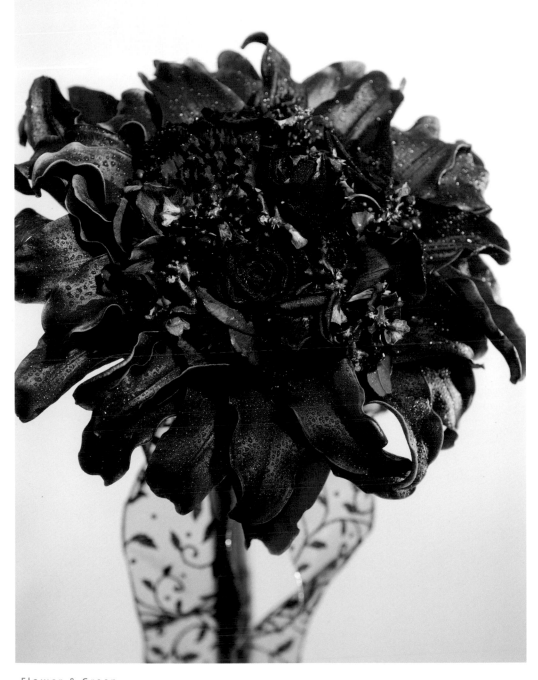

Flower & Green
百合（Mambo）・聖誕玫瑰・松蟲草・玫瑰（Black Baccara）・文心蘭（Sharry Baby）・三色堇

Lesson4

有畫龍點睛效果的捧花配飾

善用緞帶和水晶串珠等飾品材料，便能發揮凌駕於捧花之上的魅力。飾品素材不僅能襯托花卉，還能依照使用方法和呈現方式的不同，為捧花增添迷人的設計感。

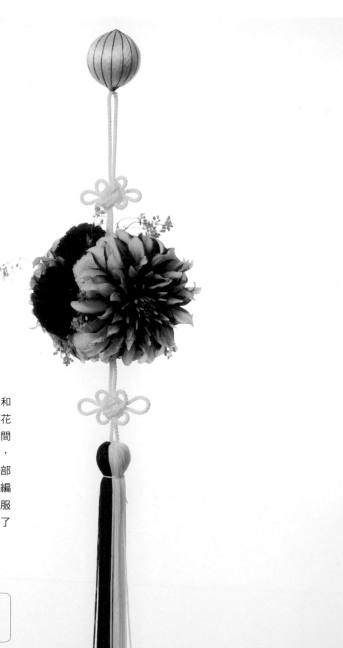

大理花
手鞠捧花

手鞠捧花能為清新脫俗的和服潤飾出俏皮感。大理花（Santa Claus）的紅白相間配色，搭配和式手鞠捧花，流露出高貴韻味。捧花上部的球和下部的流蘇以法式編織製作而成，搭配和式禮服的色打掛和引振袖，增添了青春活潑的氣息。

Flower & Green

大理花（Santa Claus
・Alice）・菊（Ferry-
Pon）・唐松草

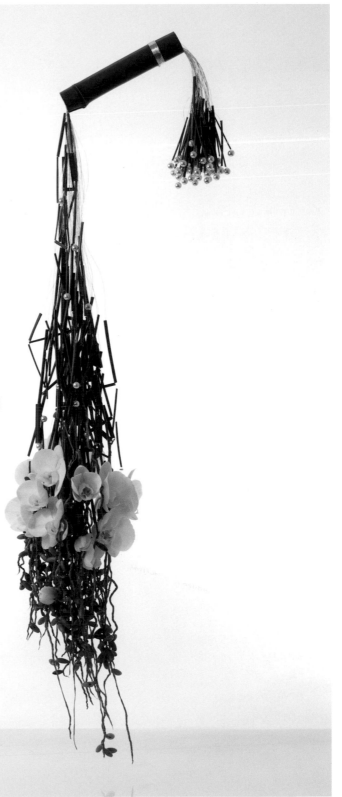

搖曳生姿的
不對稱捧花

將穿過握把的銀色鐵絲刺上竹子
側枝後，再串上珍珠作為視覺強
調。以銀色鐵絲搭配蝴蝶蘭，再
加入綠椰子果實來搭配竹子。至
於白色蝴蝶蘭和珍珠，是用來突
顯竹子的深綠色。

Flower & Green

蝴蝶蘭・椰子果實・竹子

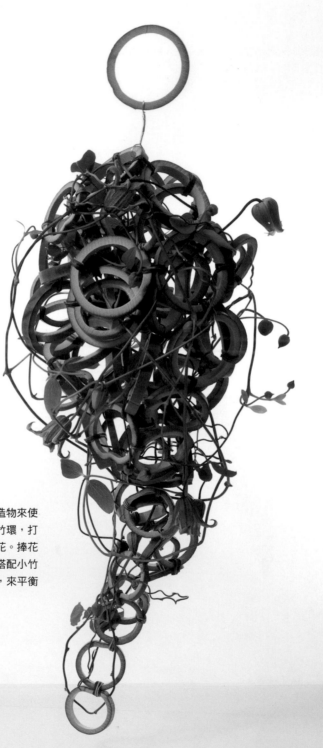

竹環捧花

竹子雖是植物，卻是能當作人造物來使
用的素材。以鐵絲或芒草串起竹環，打
造出洋溢日式風情的水滴形捧花。捧花
上半部運用大竹環，下半部則搭配小竹
環。最後以鐵線蓮柔和的線條，來平衡
竹子的剛硬感。

Flower & Green
鐵線蓮·芒草·竹子

藍玫瑰的瀟灑感

以苔梅枝幹有趣的姿態，搭配大朵藍玫瑰和水晶的個性風捧花。芒草纏繞握把部分，方便新娘握持。本捧花不僅適合搭配和服，於婚紗走秀等場面亮相，也會成為注目焦點。

Flower & Green

苔梅・玫瑰（不凋花）

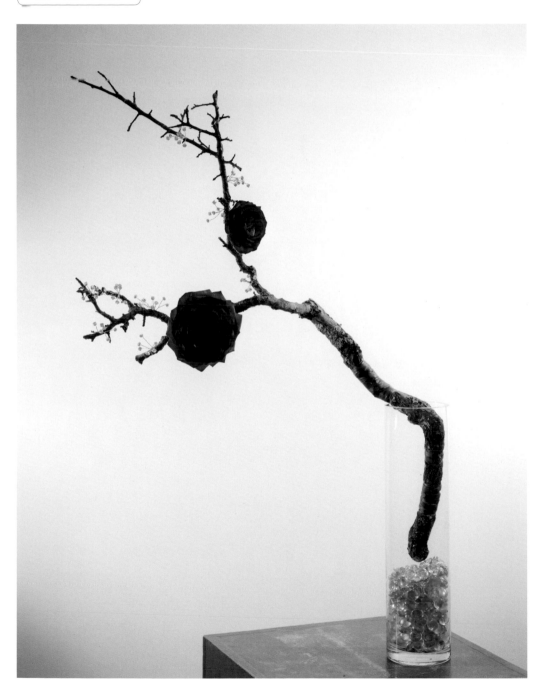

珍珠提升可愛度！

讓一粒粒珍珠，散落在匯集了白色、粉綠色、淡粉紅色等柔和色調的圓形捧花之中的設計。以鐵絲將珍珠纏繞固定在澳洲草樹上，再配合捧花作出圓弧線條。最後將串了鐵絲的珍珠插於非洲茉莉的花心，珍珠優雅的光澤帶出惹人憐愛的氣息。

Flower & Green

玫瑰（Haute Couture・Fair Bianca）・洋桔梗（Voyage Green）・秋石斛
・非洲茉莉・澳洲草樹

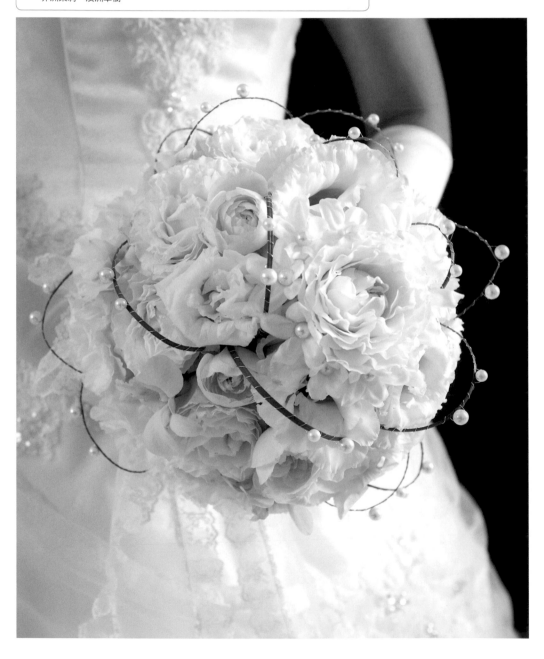

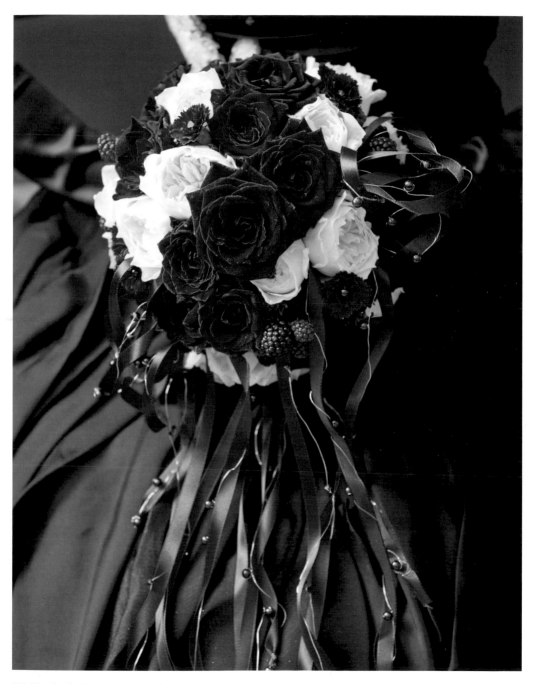

緞帶流蘇營造高格調

在紅色和粉紅色玫瑰中加上大量黑莓的圓形捧花，以串珠裝飾與紅緞帶詮釋出流線感。緞帶流蘇和串珠，替厚重的海軍藍禮服增添了個性元素。

Flower & Green

玫瑰（Black Baccara・Troilus・Intrigue）・撫子（Sonnet Nero）・黑莓

水晶點綴的璀璨光芒

將花色美麗的紅紫色玫瑰Anniversary與流露可愛印象的Seraphin，緊密簇集成香氣四溢的捧花。閃耀於玫瑰花瓣上的水晶，為天然的花卉詮釋出恰到好處的奢華感。以手綁方式平行排列花材，打造出自然不矯柔造作的俏皮感。

Flower & Green

玫瑰（Anniversary・Seraphin）・芳香天竺葵・胡頹子等

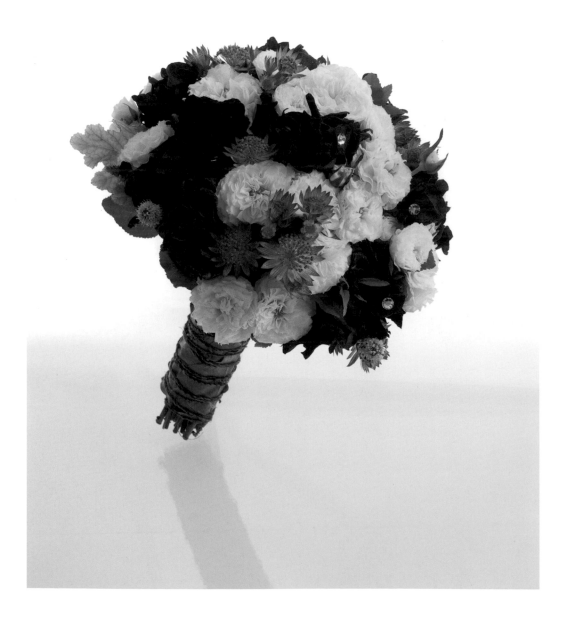

鐵絲化身為重點裝飾

僅以海芋構成的時尚手臂式捧花。以鐵絲裝飾花莖周圍，烘托成猶如國
王權杖般的造型。採用銀色和玫瑰色的雙色鐵絲來搭配花色，更費心設
計為360°展現出不同風貌的花紋，塑造出既時尚又華麗的鐵絲裝飾。

Flower & Green
海芋

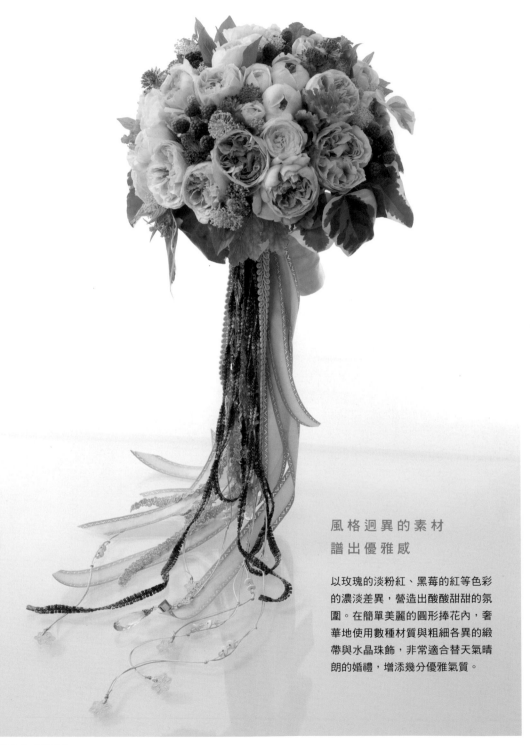

風格迥異的素材
譜出優雅感

以玫瑰的淡粉紅、黑莓的紅等色彩
的濃淡差異，營造出酸酸甜甜的氛
圍。在簡單美麗的圓形捧花內，奢
華地使用數種材質與粗細各異的緞
帶與水晶珠飾，非常適合替天氣晴
朗的婚禮，增添幾分優雅氣質。

Flower & Green
玫瑰（Yves Clair・Fair Bianca）・薄荷・白芨・加那利常春藤・黑莓等

Chapter **3**

精緻風
新娘捧花
& 花飾配件

Lesson 1 頭花

不少新娘會在結婚儀式時配戴頭紗和冠狀髮飾；婚宴或換裝就改用花卉裝飾頭髮。遇到新娘不換造型時，只要更換頭花，就可大幅改變頭部的造型氛圍。接下來將教各位製作，能搭配任何髮型的簡單頭花。

頭花的製作方法

以單朵花上鐵絲處理的基本頭花，完全不挑頭圍和髮型。即使是由數朵花卉組合而成的頭花，絕大多數都是將單朵花逐一固定在頭髮上。單用一朵大花組合數種花卉的頭花也相當別緻。

〖 How to make 〗

1

將花材修剪到花臉部位後，以鐵絲插入花萼，順著花莖的方向彎曲鐵絲。這種手法稱作穿入法。遇到日本藍星花等小花，鐵絲就要對摺夾住花莖，而不是刺入花內。

2

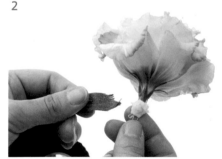

以溼棉花包裹切口處來進行保水處理，以花藝膠帶配合黑、褐等髮色，將棉花纏繞包好。

以花卉點綴美麗秀髮的訣竅

新娘的髮妝，一般是由新娘秘書、婚紗業者或婚宴會場的造型師負責。花藝師多半沒有涉足髮妝這一塊，因此花藝師與造型師的攜手合作也相形重要。建議與造型師當面商量，若有困難，也務必請新人將自己的意見傳達給造型師。婚禮當天的髮量往往和平常不同，而花材的大小和朝向也不一致，所以多準備點材料方能有備無患。通常新娘都會要求先試妝，所以也可以請新人提供試妝照。像是花冠和髮飾等頭飾，都要事先進行測量頭圍等事宜。針對婚紗與捧花的整體搭配性，思考適合的花材和設計吧！

Lesson 2 　和服頭花範例

現在越來越多的新娘，即使身著傳統之美的白無垢舉行婚禮，也不願意梳日本傳統髮型。我們為這樣的新娘想出了以頭花和髮飾締造醒目效果的設計，讓頭花展現出與豔麗和服相稱的華麗感。

復 古 的 繡 球 花 頭 花

將製作好的繡球花串繫在頭上。繡球花串要製作出充裕的長度，才能展現變化多端的造型。

Flower & Green
繡球花

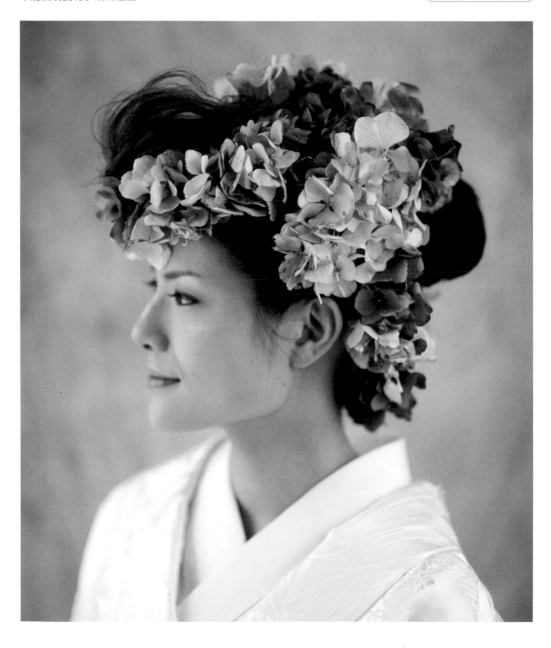

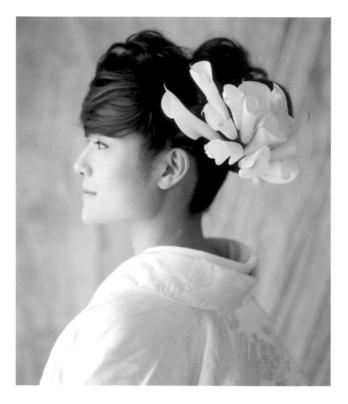

海芋髮簪

將朝向兩側的海芋上鐵絲,營造髮簪
風格的頭花。此頭花的側面不僅美
麗,從正面看也能欣賞到海芋向左右
分散的美麗線條,與白無垢相互輝
映。

Flower & Green

海芋

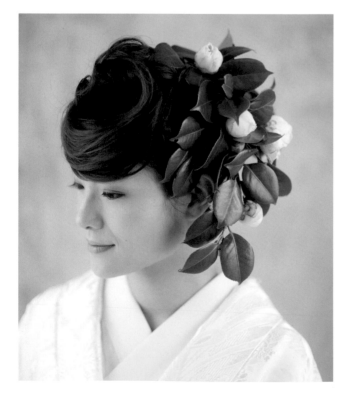

日本山茶花 & 葉

將光潤美麗的山茶花綠葉上鐵絲所製作的
頭花,最後增添上鐵絲的山茶花來完成作
品。以白山茶花襯托出清秀臉龐。

Flower & Green

山茶花

風車花髮飾

活用葉材和花材的斷面之美所設計的放射狀頭花，黑與紅的強烈對比非常適合搭配和服。玫瑰和火焰百合的花瓣要拆瓣後上鐵絲處理。

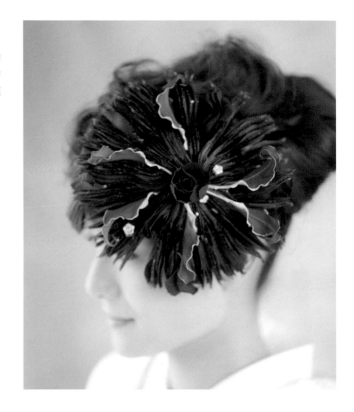

Flower & Green
玫瑰・火焰百合・黑葉朱蕉

綠意締造時髦風格

以菊花為頭花的中心，將陽光的葉子排列成螺旋狀，構成美麗的單朵綠色大花，搭配捲成圓束的熊草。另一側的熊草則以垂墜方式呈現，以不對稱的設計增添時尚感。

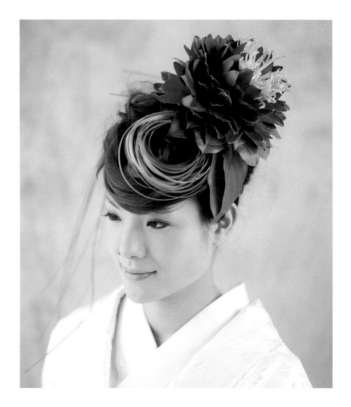

Flower & Green
菊花（Green Shamrock）・陽光・熊草・火鶴葉等

Lesson3

新娘頭花 & 頭飾

新娘髮飾是英式婚禮上不可或缺的婚禮配件之一。花圈型的頭花更是從古時沿用迄今的傳統配飾，近年來 Bonnet髮飾的設計在婚禮現場也越來越常見。本篇將介紹三種頭花和兩種Bonnet髮飾的製作方法。

古典新娘髮箍的製作方法

花卉頭飾是新娘或伴娘專屬的傳統髮飾。將髮箍兩側混搭些許小花呈現出活潑感，營造花串垂墜在新娘或伴娘臉龐的感覺。雖然本範例是採用兩種清新的藍色系花卉製作，但僅用一種花卉來製作也很美麗動人。

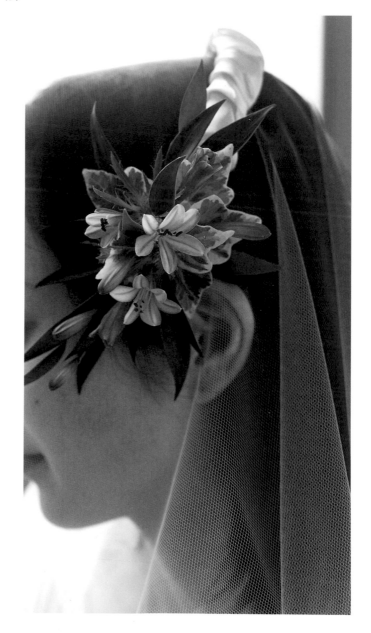

Flower & Green

百子蓮・紫薊・常春藤・樺木葉

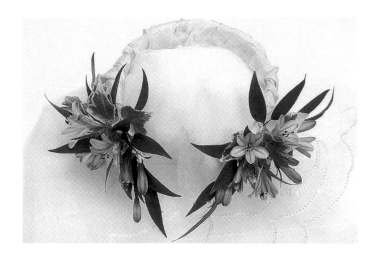

使用資材

・ 髮箍（建議挑選白色髮箍
 作為頭花底座）
・ #32鐵絲
・ 緞帶
・ 花藝膠帶（白色）

〖 How to make 〗

先將花朵作成一枝枝的花材。依
序替葉子、紫薊、百子蓮上#32鐵
絲。當各種類的花材都上好鐵絲
後，以白色花藝膠帶纏繞鐵絲。

事先將步驟①完成的花材分成兩
等分，這樣髮箍左右的設計才會
一致。

準備好髮箍後，以花藝膠帶，將
完成的花材纏繞固定於髮箍上。

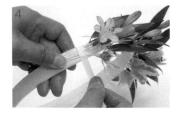

配置花材時，要先從髮箍尾端開
始朝中心製作。想好臉旁要安排
多少花材後，在髮箍尾端漸漸增
加花材的分量，等製作到一定的
長度和寬度後，先別捲上膠帶。
先往內反摺花材，當花材能夠覆
蓋住髮箍尾端後，再以花藝膠帶
固定。另一側也以相同作法製
作。

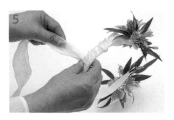

黏好花束後，以緞帶纏繞整個髮
箍。纏繞緞帶時，要從髮箍花束
的鐵絲底端開始鬆鬆地纏繞。於
緞帶頭尾端黏貼雙面膠，就能一
鼓作氣的完成作品。

小花皇冠製作方法

小花皇冠是比國王和皇后的冠冕
更小的冠狀髮飾，往往會使用花
卉和寶石來製作，是專屬新娘的
特殊髮飾。以單一花材便能製
作，每朵伯利恆之星都要小心翼
翼地上鐵絲處理。

Flower & Green

伯利恆之星

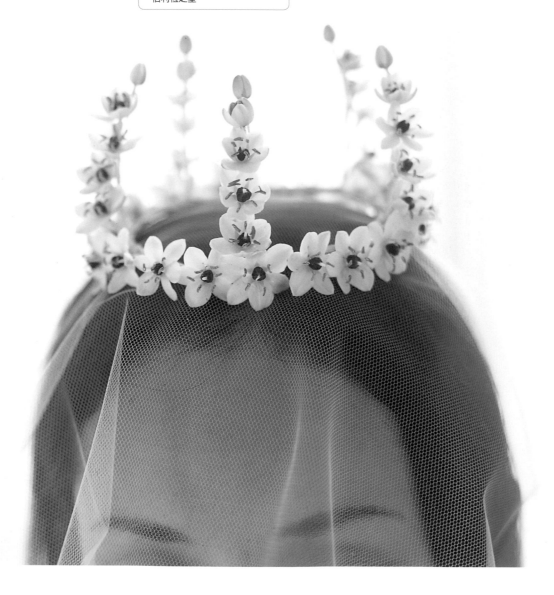

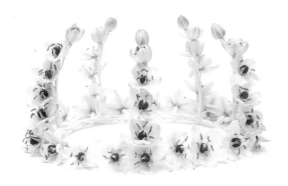

使用資材

- 鐵絲（#22・#32）
- #32銀鐵絲
- 花藝膠帶（白色）

〖 Ilow to make 〗

製作皇冠的底座。先取兩條30cm的#22鐵絲，以鐵絲線軸將鐵絲塑形成鐵環後，再纏繞花藝膠帶。將兩個鐵環疊在一起後以鐵絲固定，再纏繞上花藝膠帶。於圈上標記五等分的記號後，就來製作冠飾部分。摘下伯利恆之星上面的每朵花。請儘量挑選大小和綻放程度一致的花朵來製作。以#32鐵絲為花卉上鐵絲時，儘量先將花莖縮短成適當的長度，再纏繞花藝膠帶。

以上鐵絲的花材製作立冠部分。立冠的花材要配置成頂端是花苞，接著花卉往下逐漸綻放的型態。將花莖的鐵絲對摺出角度。以此方式製作五根立冠。

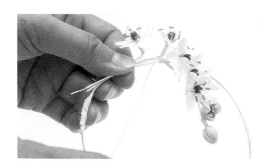

將步驟②完成的立冠配置在步驟①冠圈的記號處。在冠圈側面靠近立冠下方處擺上一朵花，並以銀色鐵絲纏繞固定。

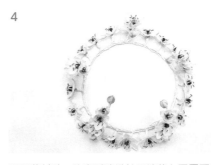

4

增添花材時，注意別讓鐵絲尾端落在冠圈下方，並確保每朵花的間隔不會太稀疏。當花材配置到步驟①的記號處時，將步驟②的立冠垂直擺在冠圈上。重複此步驟作完一圈之後，以銀色鐵絲和花藝膠帶纏繞最後一個配件的鐵絲尾端來完成作品。

給小花童的Chunky頭花

以混搭的花卉們稍微點綴小花童的頭髮，為其增添可愛感。其製作重點在於必須在大人俯視的視角之中展現花卉之美。Chunky一詞意味著厚重感，所以頭花的每個配件不但要製作出分量感，還要組合成相同的寬度。

Flower & Green

玫瑰（Fantasy）・千日紅・大飛燕草・松蟲草（花苞）・迷迭香・常春藤

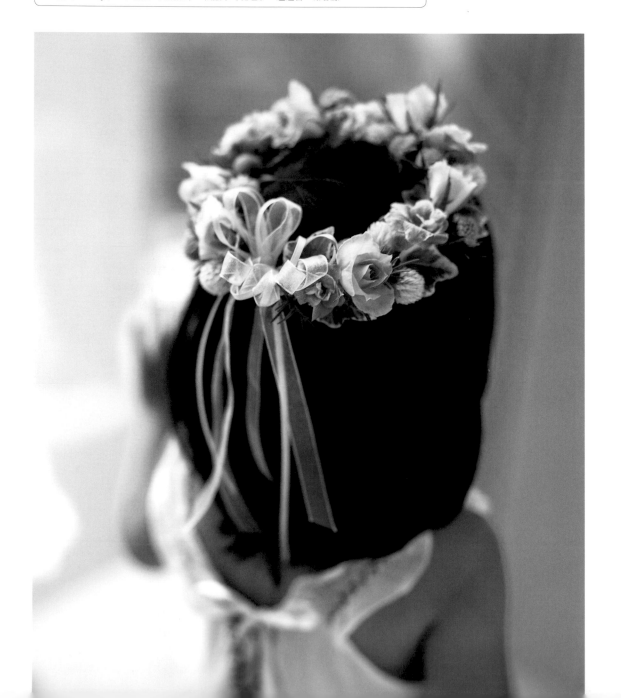

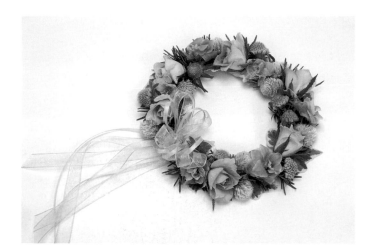

使用資材

・鐵絲（＃22・＃32）
・＃32綠色包線鐵絲
・花藝膠帶（淡綠色）

〖 How to make 〗

1

製作頭花的底座。拿兩條35cm
的＃22鐵絲，利用鐵絲線軸將鐵
絲塑形成圈後，分別纏繞花藝膠
帶。將兩個圈疊在一起以鐵絲固
定，綑綁處再纏繞花藝膠帶。

將玫瑰等花卉的花莖修剪掉，將
常春藤整理成單片葉材。以＃32
鐵絲替葉材以及容易失水的花材
上鐵絲。上好鐵絲後纏繞花藝膠
帶製作成單枝花。

3

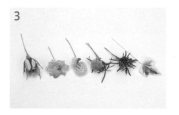

上圖為製作完成的花材。本次使
用松蟲草的花苞並非花朵。將完
成的花材分別配置在圈上。

5

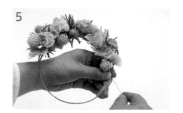

配置圈上的花材時，儘量讓花材
保持固定寬度，花莖則朝向左右
兩側。花材的鐵絲尾端不能落在
圈的下方。等圈上的花材配置到
某種程度時，以＃32綠色包線鐵
絲纏繞固定。

6

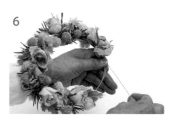

只要在製作途中不時修剪掉鐵絲
尾端，就能輕鬆完成作品。最後
在圈上預留2cm的空間，於該處繫
上法式蝴蝶結即完成。

果實 & 多肉植物的髮飾

此設計又稱Bonnet，原本是覆蓋頭部的無帽沿帽子，也是男性會搭配的裝飾，現今市面上推出各種適合女性配戴的造型，也經常應用在新娘的盤髮造型上。運用多肉植物黑法師，與藍莓、黑醋栗兩種漿果，勾勒出俏皮可愛的髮飾。夾雜著尚未變色的果實，以未熟藍莓的綠色增添視覺亮點。

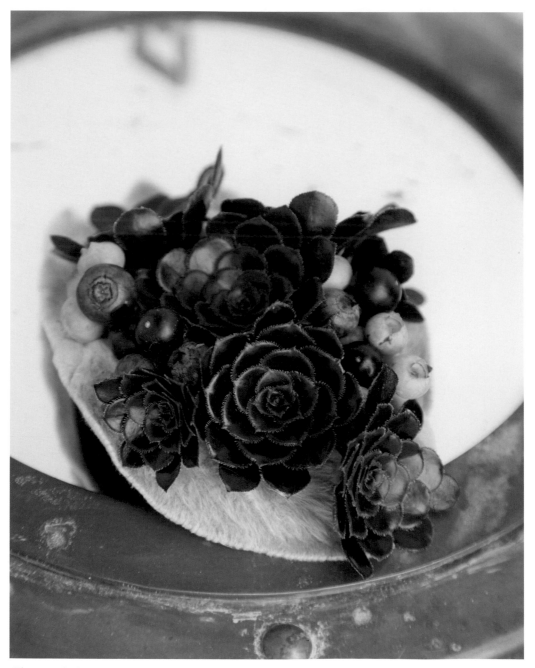

Flower & Green
黑法師・藍莓・黑醋栗・羊耳石蠶

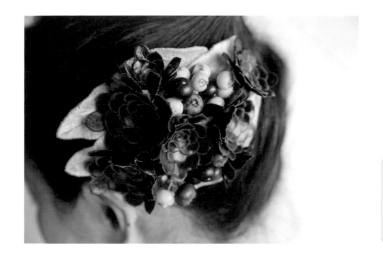

使用資材

・髮飾底座
・髮插
・棉線
・生花用黏著劑
・針

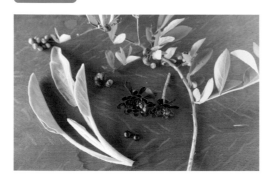

使用的花材有羊耳石蠶、黑法師、藍莓、黑醋栗。本次的主花為黑法師,因此搭配與主花花色與質感相稱的果實。

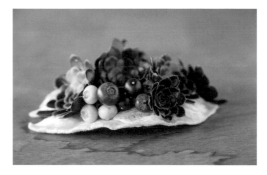

運用生花用黏著劑,將羊耳石蠶黏在底座上,再黏上黑法師。黏貼花材時,切記要順著頭形的起伏來配置,避免將花材黏貼的凹凸不平。將果實協調地黏貼在黑法師的空隙處。

以針線將髮插縫在底座的內側。

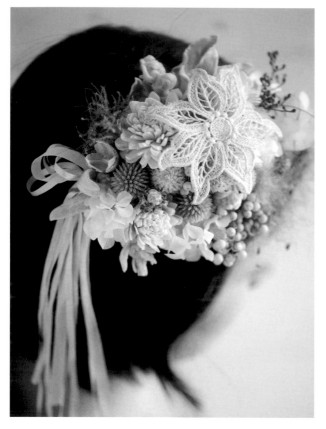

以乾燥花製作的
樸素自然風髮飾

運用色調沉穩的乾燥花和不凋花來搭配
鮮花，接著以古典風格的蕾絲加以點綴
強調。緞帶隨著新娘步伐而搖曳生姿，
模樣相當俏麗。

使 用 資 材

・髮飾底座・髮插
・線・布・熱熔膠槍・針

Flower & Green

羊耳石蠶・千日紅・山防風・白胡椒果・尤加利葉（以上均為乾燥花材）・繡球花（不凋花）・空氣鳳梨・黃櫨
・毛筆花・木玫瑰

Point

髮飾底座和髮插可前往手工藝品店等店舖購買。底座
的造型繁多，有平面也有立體的。直接使用素色底座
難免太過單調，也可使用喜歡的布料包住底座。

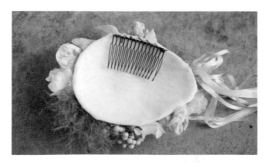

本作品使用立體底座。以熱熔膠槍將素材黏貼在布面
上，最後以針線將髮插縫在髮帶底座的內側。

Lesson4

手腕花

妝點手臂和手腕的手腕花，也是婚禮上的人氣配飾。本篇將介紹以鐵絲製作的基本造型，以及配戴於手臂上的小花圈。

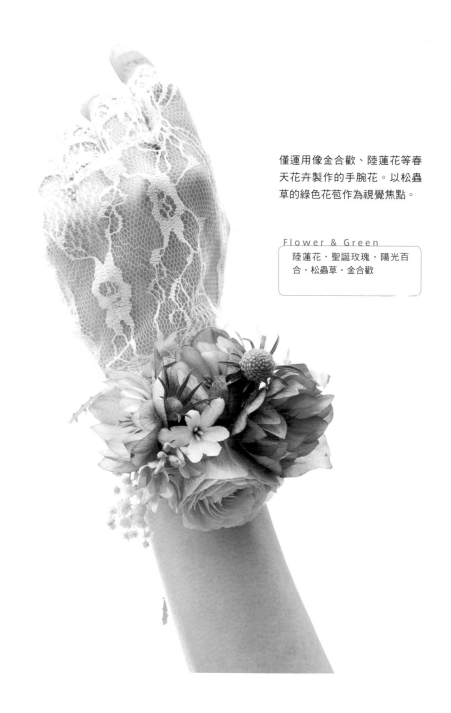

僅運用像金合歡、陸蓮花等春天花卉製作的手腕花。以松蟲草的綠色花苞作為視覺焦點。

Flower & Green

陸蓮花・聖誕玫瑰・陽光百合・松蟲草・金合歡

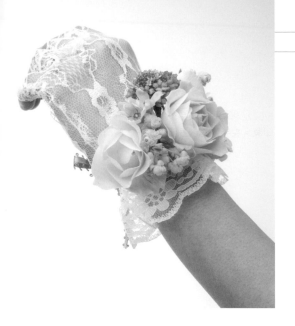

以柔和的粉紅色玫瑰為主花，搭配象徵藍色物件（Something Blue）的日本藍星花，打造洋溢甜美氣息的手腕花。本篇示範的是戴在左手的手腕花。如果選用過於立體的花材來製作，容易造成新娘行動上的不便，因此要挑選平面的花材。

Flower & Green

玫瑰・日本藍星花・松蟲草・山胡椒

使用資材

・鐵絲（＃20・＃24）
・花藝膠帶
・緞帶

〖 How to make 〗

1

修剪使用的花材，花材要儘量挑選不會過大的平面花。玫瑰、松蟲草修剪至花頭，日本藍星花修剪成小簇花。

2

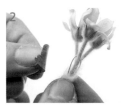

以鐵絲勾住步驟①的花材。玫瑰和松蟲草使用穿孔法，像日本藍星花這種分枝細短的花卉，必須如上圖般摺彎鐵絲勾住。每樣花材都要以濕棉花進行保水處理，再纏繞上花藝膠帶。

3

製作手腕花的底座。將纏好膠帶的＃20鐵絲對摺，摺彎處要呈現圓弧狀。最後將摺回來的鐵絲端，與直線部分的鐵絲交纏固定。

4

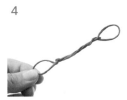

以同樣作法製作出另一端底座。摺回來的鐵絲端，同樣也要交纏固定於直線部分的鐵絲上。

5

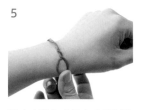

將底座製作成符合手腕形狀的圓弧狀。

6

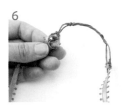

左右兩端圓環均繫上緞帶。緞帶的用處是將手腕花繫在手腕上。

7

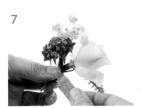

將步驟②完成的花材組合配置在底座上。使用花藝膠帶將花材纏繞固定在底座時，要以花莖略下方處為固定部位，如果花材的固定部位過低，手腕花的高度就會變高。以花藝膠帶纏繞一至兩圈後，剪掉多餘的鐵絲。

8

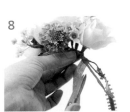

一邊檢視整體協調性，一邊組合其餘配材。以花材的高度勾勒出美麗線條。每搭配好三、四樣花材，就以膠帶固定於底座上。重複上述步驟，當花材增添到接近圓環處後，就剪斷鐵絲，纏繞花藝膠帶完成作品。

雞 冠 花 & 康 乃 馨 的 手 腕 花

本手腕花的配花，是具有天鵝絨般光澤感與觸感的雞冠花。從花瓣中央呈現漸層粉紅色的雙色康乃馨，不僅可襯托雞冠花的豔麗花色，其柔和的色調，也為整體增添了幾分溫婉印象。在手邊搖曳的流蘇綴飾，醞釀出華麗東方風情。適合像是補請的庭園式婚禮等休閒隨性的場面。

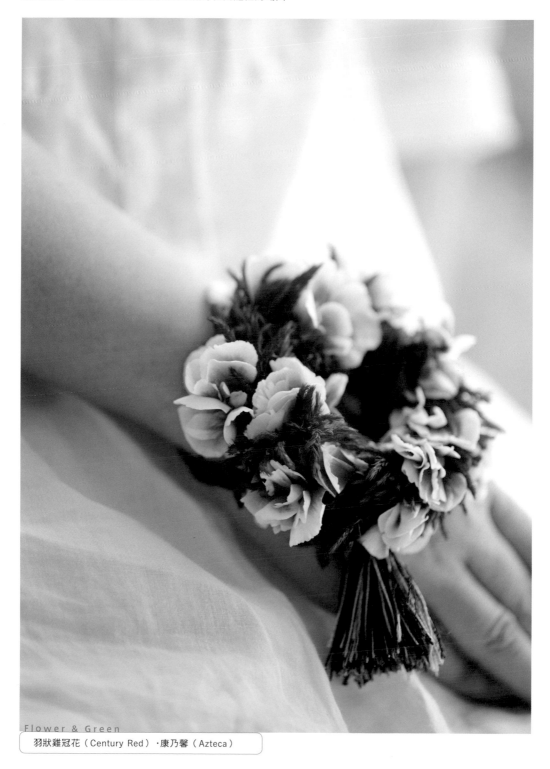

Flower & Green
羽狀雞冠花（Century Red）・康乃馨（Azteca）

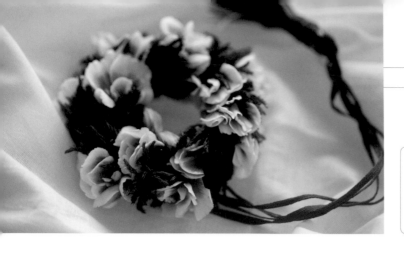

使用資材

- ・鐵絲（#22・#30）
- ・花圈專用鐵絲
- ・花藝膠帶
- ・棉質緞帶
- ・流蘇綴飾

〖 How to make 〗

1

將雞冠花分切成2至3cm。將#30鐵絲剪成約15根鐵絲，再對剪成兩半。

2

將步驟①完成的鐵絲對摺後，取兩、三片分切的雞冠花疊在鐵絲上。

3

讓對摺的鐵絲兩端摺成直角。

4

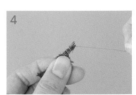

將垂直朝上的鐵絲由花材尾端往下纏繞鐵絲，好讓花朵固定在鐵絲上。

5

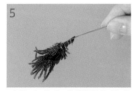

以此方式完成雞冠花的處理。要確實綁好鐵絲以免花材脫落。

6

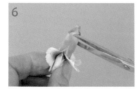

以剪刀將康乃馨花萼底端的1/3處修剪掉。

7

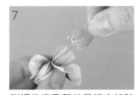

倒捏住康乃馨的花瓣來拔除萼片。

8

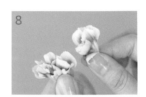

將只剩花瓣的康乃馨一分為二。

9

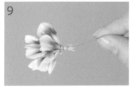

以剪成一半的#30鐵絲，依照相同手法處理康乃馨。

10

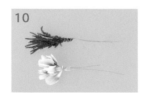

作出25枝雞冠花和15枝康乃馨。

11

製作手環底座。將#22鐵絲的兩端各彎出一個圈後，扭轉固定於鐵絲上。

12

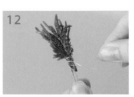

將步驟⑩的配件放在手環底座上，以花圈專用鐵絲纏繞固定。

13

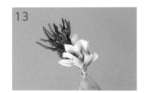

就像要製作白花苜蓿的花冠一般，慢慢的堆疊並纏繞花材。將每朵花調整到所有花瓣皆清晰可見的程度。

14

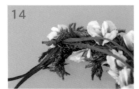

將所有花材纏繞固定於底座上。棉質緞帶要用來將流蘇綴飾綁在底座的圓環上，因此長度要夠。

15

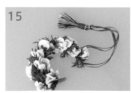

底座另一端的圓環，則纏繞上綠色花藝膠帶。

16

將底座製作成圓形後，以#30鐵絲確實扭轉固定。

Lesson5

搭配和服的飾品

以與眾不同的飾品取代捧花和胸花來搭配和服，也能勾勒出另類的趣味性。本篇將介紹利用乾燥素材、葉材和果實，打造和風的裝飾品。

傳統日式婚禮新娘的蒲扇配飾

從神社的巫女拿的神樂鈴所構思而成的蒲扇配飾。以15顆月桃果實來比擬與神樂鈴上的15顆鈴鐺。下面搭配鮮豔的五色和紙與垂墜的長麻線，於自然之中營造出優雅感。

使用資材

・蒲扇・和紙，麻線・繩子
・鐵絲・針・棉線

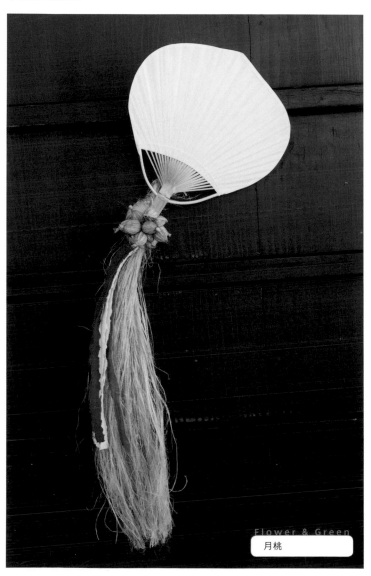

Flower & Green

月桃

上圖為裝飾的背面。製作方法是先以劍山割開麻線，繫在蒲扇上後以鐵絲固定。將撕開的五色和紙，以麻線綁起來打結。

將零散的月桃果實，以棉線串成猶如鈴鐺的模樣，最後將棉線綁在固定麻線的鐵絲上。

上圖為拆下吊飾的蒲扇。配置月桃果實的數量和麻線的長度與分量時，必須考量到與蒲扇之間的整體協調性。

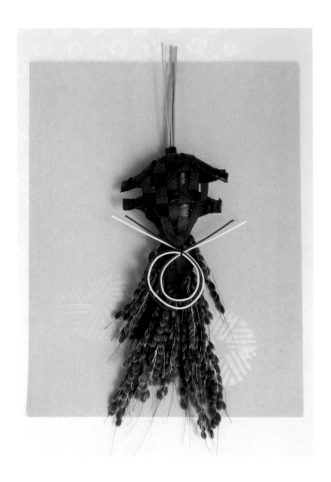

以龜形胸飾代替胸花

以象徵吉利的龜形圖案製作男性胸飾。製作靈感源自過年的玄關裝飾品。將12條黑色香龍血樹葉修剪成帶狀，編織出龜型後，搭配同為黑色的黑米，以垂逸的稻穗帶出高級感。並運用紅白的花紙繩來烘托喜慶的氛圍。

Flower & Green

香龍血樹（Black Tie）・黑米稻穗（乾燥素材）

使用資材

・花紙繩・棉線・針

Point

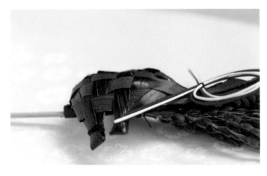

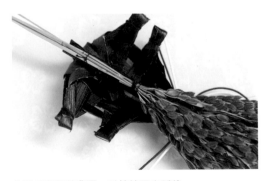

將香龍血樹修剪成編帶後，編帶正面背面交叉編織成格子狀，將編帶往內摺並繫上棉線製作出龜腳部分。接著檢視整體平衡性，將龜腳往兩側拉，設法使形狀隆起成圓弧狀外觀才會像龜殼。以棉線固定花紙繩。

上圖是龜殼的背面，以棉線固定稻穗。

適 合 婚 禮 &
文 定 的 耳 環

紙鶴耳環不僅適合日式婚禮，同樣也能夠
運用在穿著和服舉行文定婚宴的場合。
以葉蘭摺成紙鶴，搭配釋迦結造型的組紐
（日本繩結）。日式配色的組紐，與搖曳
的深綠色紙鶴，在童心未泯中又蘊含了一
絲沉穩感。

使用資材

・釋迦結・掛勾耳針

Point

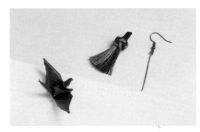

將葉蘭裁剪成邊長約7cm的正方形，摺
出鶴形。連同市售的釋迦結組紐一起穿
過掛勾耳針。也可以使用喜歡的繩子打
結製作。

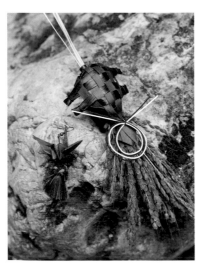

與P.98的龜形胸飾搭配使用。新郎新娘
分別配戴，是成雙成對的喜慶吉祥小
物。

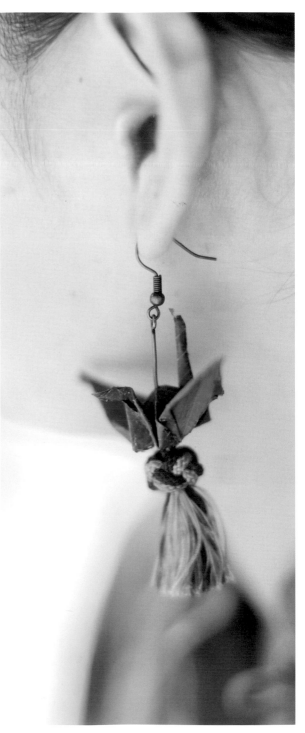

Flower & Green

葉蘭

Lesson6

觀摩獨具匠心的捧花範例
激發創作靈感

造型特殊的捧花,適合應用在婚紗展、婚紗設計競賽以及希望舉辦具有自我風格婚禮的新人。相信實力派花藝師所精心設計的捧花,能激發您設計創作層面的靈感。

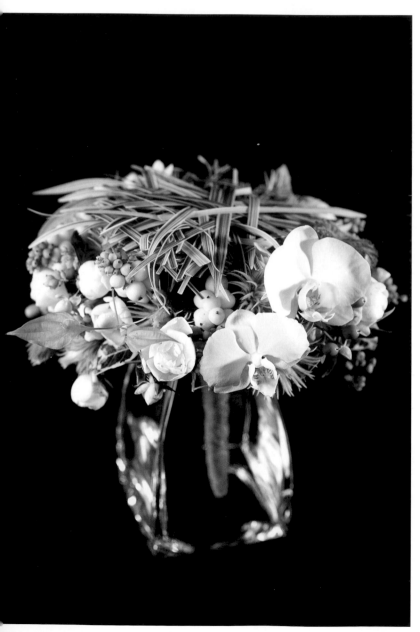

從芒草墊竄出的
朵朵白花

花材豐富的輕巧捧花最適合搭配身材纖細的新娘。花卉從上下兩層芒草墊冒出頭來。僅僅使用花卉和果實,就能打造出簡單時髦的捧花。

Flower & Green

蝴蝶蘭・玫瑰・雪果・中國芒

Butonnier

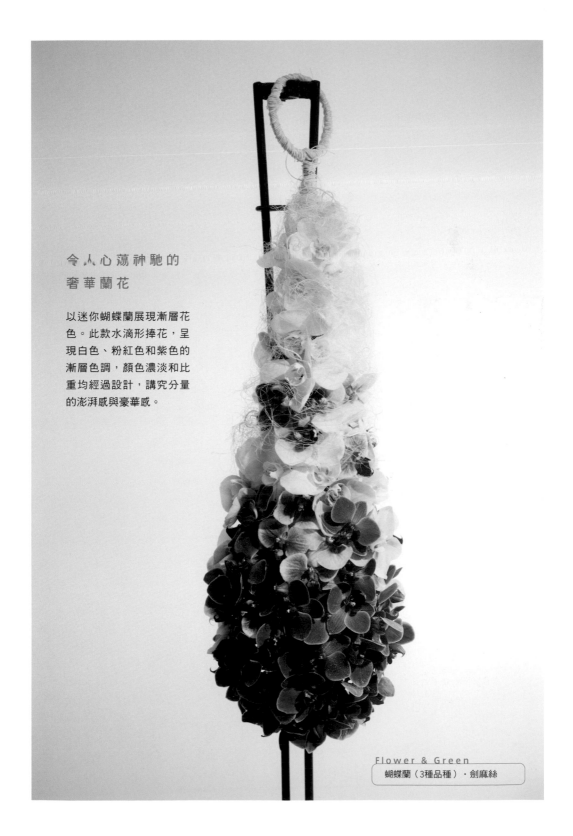

令人心蕩神馳的
奢華蘭花

以迷你蝴蝶蘭展現漸層花
色。此款水滴形捧花，呈
現白色、粉紅色和紫色的
漸層色調，顏色濃淡和比
重均經過設計，講究分量
的澎湃感與豪華感。

Flower & Green
蝴蝶蘭（3種品種）・劍麻絲

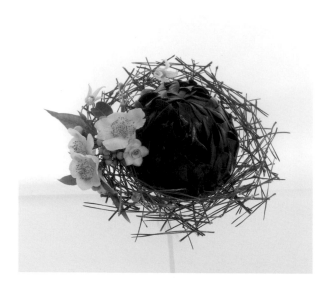

松針 & 山茶花的 自然系捧花

將庭院裡的松針和山茶花，設計成球狀捧花。將別名西南木荷的琉球木荷花比擬為山茶花。將此花的每一片光潤綠葉，以大頭針固定在圓形海綿上。貼完葉片後插上竹子的側枝，以松針圍繞四周形成雙重空間，營造穿透的深邃感。

Flower & Green

西南木荷・鐵線蓮・松針・山茶花・竹子

凜然佇立

活用澳洲草樹美麗流線的設計。將一朵朵唐菖蒲接上鐵絲，配置成捧花中央是花苞，花瓣由內而外逐漸綻放的花束。最後以尾端串有珍珠的澳洲草樹，將綁好的唐菖蒲花束捲起來。

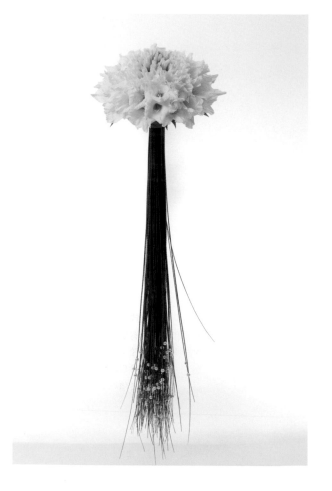

Flower & Green

唐菖蒲・澳洲草樹

清 爽 的
提 包 式 捧 花

以芒草纏繞壓克力條，修剪
塑膠片製作成提包式捧花。
具有透明感的素材，相當適
合搭配有夏季蘭花之稱的皇
后蘭。根根分明的長條形，
很適合時尚風格的婚禮。

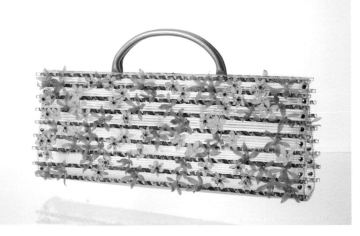

Flower & Green
皇后蘭・伯利恆之星・白絹梅・中國芒

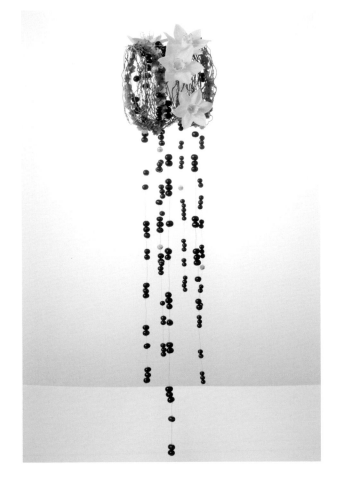

天 然 素 材 的
手 筒 式 捧 花

所謂手筒式捧花（Muff Bouquet）的設計
雛型，源自用來溫暖手部的圓筒狀保暖裝
飾物。手筒式捧花不但可以拿，拎在手腕
上看起來也很有個性。將大葉武竹的莖製
作成圓形的手筒，以簡單的色調營造流行
品味。如果黑珍珠辣椒數量配置過多，整
體印象容易流於陰暗單調，因此配置時要
考慮協調性。

Flower & Green
亞馬遜百合・黑珍珠辣椒・大葉武竹

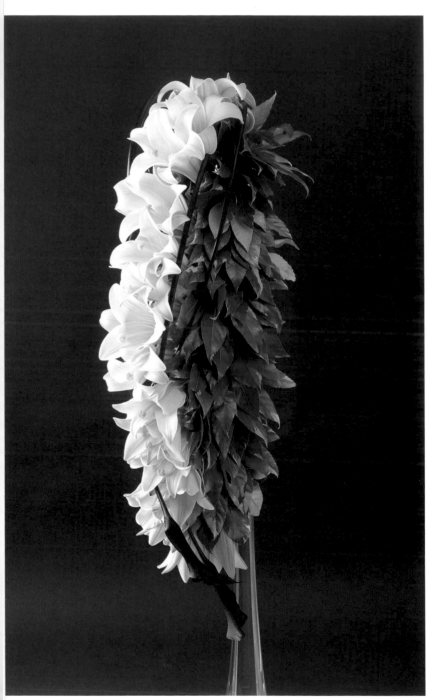

鐵砲百合
& 海芋的前衛捧花

利用海芋深刻的花莖線條，強調鐵砲百合
聖潔的感覺。以花冠形式展示八角金盤帶
有斑點的葉子，打造出日式時尚，適合具
成熟都會感的女性。

Flower & Green

鐵砲百合・海芋（Black Star）
・八角金盤

百合拆瓣組合
手綁式捧花

充分活用鐵砲百合纖長又自然的花形，拆瓣製作的百合組合捧花。在大朵百合組合花的中央，搭配非常小朵的圓形捧花。外觀乍看之卜樸實無華，裡頭卻蘊含著純手工打造的細膩和堅持。

Flower & Green

鐵砲百合・聖誕玫瑰・蕾絲花
・玫瑰（Green Ice）・兔尾草・繡球花

| 花之道 | 12

設計一場以花點綴的幸福婚禮
美麗的新娘捧花設計書

作　　　　者／	Florist 編輯部
譯　　　　者／	姜柏如
發　行　人／	詹慶和
總　編　輯／	蔡麗玲
執　行　編　輯／	劉蕙寧
編　　　　輯／	蔡毓玲・黃璟安・陳姿伶・白宜平・李佳穎
執　行　美　編／	李盈儀
美　術　編　輯／	陳麗娜・周盈汝・翟秀美
內　頁　排　版／	造極
出　版　者／	噴泉文化館
發　行　者／	悅智文化事業有限公司
郵政劃撥帳號／	19452608
戶　　　　名／	悅智文化事業有限公司
地　　　　址／	新北市板橋區板新路 206 號 3 樓
電　　　　話／	(02)8952-4078
傳　　　　真／	(02)8952-4084
網　　　　址／	www.elegantbooks.com.tw
電　子　信　箱／	elegant.books@msa.hinet.net

2015 年 5 月初版一刷　定價 520 元

WEDDING BOUQUET NO SEISAKU GIHOU
©Seibundo shinkosha Co., Ltd. 2014
Originally published in Japan in 2014 by SEIBUNDO
SHINKOSHA PUBLISHING CO., LTD.
Chinese translation rights arranged through TOHAN
CORPORATION, TOKYO.
,and Keio Cultural Enterprise Co., Ltd.

經銷／高見文化行銷股份有限公司
地址／新北市樹林區佳園路二段 70-1 號
電話／0800-055-365
傳真／（02）2668-6220

國家圖書館出版品預行編目資料

設計一場以花點綴的幸福婚禮・美麗の新娘捧
花設計書：從初階到進階・一次學會捧花&手
腕花&頭花&花裝飾製作技法 / Florist 編輯部
著；姜柏如譯. -- 初版. – 新北市：噴泉文化館
出版, 2015.5
　面；　公分 . -- (花之道；12)
ISBN 978-986-91112-7-0 (平裝)
1. 花藝
971　　　　　　　　　　　　104002757

本書是將《Florist》雜誌上刊載的作品加以潤飾，
再添加新的作品重新編修而成。

攝影	岡本讓治　川西善樹　日下部健史
	佐々木智幸　タケダトオル　德田 悟
	中島清一　西原和惠　平賀 元　森カズシゲ

製作者一覽	石澤有紀子
	伊藤日孝 (You花園)
	今橋玲子 (IMAHASHI FLORIST)
	上田翠 (hanamidori)
	岡 寬之
	岡本典子 (Tiny N)
	小野弘忠 (HUG FLOWER'S)
	小野木彩香 (colorant odeur)
	かねとういさお
	ぐれいとFLORIST
	Constance Spry Flower School
	JFTD學園日本Flower College
	関 和貴
	高木優子 (Quelle)
	竹內美稀 (Japan Floral Planning)
	中村晃 (HUG FLOWER'S)
	丹羽英之 (Hideyuki Niwa Design Office)
	橘口学 (花屋Hashiguji Arrangements)
	畠山秀樹 (Lotus Garden)
	平井昭臣 (ひらい花店)
	藤本佳孝 (CADEAU)
	Flower Design SIRK
	Floreal Opaque 丸之內店
	bois de gui
	みたて
	宮﨑幸代 (宮﨑幸代Flower Design事務所)
	山﨑克己 (HANAFUKU)
	Laurent Borniche

協助製作	株式會社Color Space Wam
美術指導	千葉隆道〔MICHI GRAPHIC〕
設計	兼沢晴代
編輯	櫻井純子〔Flow〕
採訪協力	青柳美菜

En outre des Conditions qui précèdent

...te vente est faite moyennant la somme de

...inq Mille Cinq Cents francs pour tout p...

...e les acquéreurs promettent et s'obligent conjoin...

...ment et solidairement entr'eux de payer au

...deurs en l'Etude de Me Margann...

...ns des notaires soussignés en deux paiemen...

...vres savoir: Deux mille sept Cent Cinquan...

...e trois ans après le décès de Madame veuve

...deaux et pareille somme trois ans après le

...mier paiement, le tout avec intérêt à

...inq pour Cent par an francs et exempt...

...retenue et impositions vis quelques dim...

...ratoire qu'elles seront établir payable pa...

...rimestre à partir du vingt Cinq mars proch...

...qu'à parfaite libération.

 Ces intérêts seront versés entre les mains

...ur la quittance de Madame veuve Rideau

...ufruitière pendant sa vie.

 a la sureté et garantie du payemen...

花時间 Wedding 婚禮特輯

定價：580 元

定價：580 元

En outre des Conditions qui précèdent,
Cette vente est faite moyennant la somme de
Cinq Mille Cinq Cents francs pour tou[t]
que les acquéreurs promettent q s'obligent conjo[intement]
tement q solidairement entre eux de payer à
[l']envers en l'Étude de Mᵉ Macqanne[t]
1 un des notaires soussignés en deux paie[ments]
[é]gaux savoir: Deux mille sept Cent Cinqu[ante]
[f]ran[cs] trois ans après le décès de Madame veu[ve]
Rideau q pareille somme trois ans après l[e]
[p]remier paiement, le tout avec intérêt à
Dix pour Cent par an franc q exempt[e]
[de] retenue q imposition sous quelques dés[ig]
[n]ation q qu'elles soient établis payable[s]
[p]ar trimestre à partir du vingt Cinq mars pro[chain]
[jus]qu'à parfaite libération.

Ces intérêts seront versés entre les main[s]
[et] sur la quittance de Madame veuve Ridea[u]
usufruitière pendant sa vie.

à la sureté q garantie du paieme[nt]